畢卡索

與他永恆的藍色時期

Pablo
Ruiz
Picasso

石磊，音渭 編著

U0078189

〈亞維農少女〉、〈格爾尼卡〉、〈哭泣的女人〉，
如何理解畢卡索的抽象表達？

「其他人看到他們所不能理解的會問『為什麼』，
而我則是看到了可能性，並問『為什麼不可以』。」

新穎突出的繪畫風格×藝術領域的全能天才
──舉世聞名的前衛藝術家畢卡索！

崧燁文化

目錄

前言

　　在這本書中，我們將展示畢卡索（Pablo Ruiz Picasso）的生平和作品。

　　在展示的過程中，我遵循的思路是知人論世。我們將結合畢卡索的人生來談論他的作品，而反過來，藉由他的作品也能夠更加深入地理解他的人生。描繪畢卡索的生平和作品，我們的目的是透過畢卡索這個縮影來理解現代藝術的風格和追求，進而進入兩個側面的深入探索：一個是進入 20 世紀那風流激盪的世界歷史，另外一個是對一般的基本藝術命題的討論。這兩者都是以畢卡索的人生行旅和藝術征途為基礎的，這種探索對於我們理解畢卡索十分有助益。

　　我們在這本書中想要告訴讀者的，不僅僅是畢卡索的基本生平和藝術成就，更希望提供讀者一條理解畢卡索的藝術通道，乃至於理解一般藝術的基本方法和基本思路。這裡沒有深奧的專業術語，更多的是生動有趣的類比和描述；這裡沒有憑空捏造的神蹟，更多的是為讀者還原的歷史原貌。當然，一切歷史都是當代史，我們的揣測和推理也不可避免地出現在一些情節中。總而言之，這本書可以說是一本提高藝術修養的指南，而不是一部客觀主義的歷史作品；可以說是一本人生成長的教科書，而不是一份一板一眼的道德判決書；可以說是一本

個人奮鬥的精神史，而不是一篇天才顯靈的神祕崇拜詩。

　　讀完這本書，我們希望讀者不僅認識了藝術家畢卡索，還可以更好地認識自己，提升自己。

第一章　恐懼的孿生子

出生就是重生

　　畢卡索出生在西班牙港口城市馬拉加（Málaga），它是直布羅陀海峽（Strait of Gibraltar）以東的第一個重要的港口，但它所地屬的安達魯西亞省分（Andalucía）卻是一個最能代表西班牙「王權復辟」的省分。1875 年，該省在坎波斯將軍（Arsenio Martínez Campos）發動政變之後，比其他的地方更加守舊，與東北部的加泰隆尼亞（Cataluña）地區形成鮮明的對比。馬拉加是畢卡索藝術生涯初萌的地方，但他真正開啟藝術眼界，則是在充分經歷了工業革命洗禮的巴塞隆納（Barcelona）。當時已帶有現代氣息的巴塞隆納，正是加泰隆尼亞地區的首府。在那裡，畢卡索完成了朝向 20 世紀的跨越與轉變。可見，讀萬卷書，行萬里路，給予年輕人的除了閱歷，更是眼界。很難想像倘若畢卡索一直紮根在馬拉加，我們今天是否還會知道這樣一位美術大師。

　　畢卡索的父親荷西・魯伊斯-布拉斯科（José Ruiz y Blasco）是一位自命不凡的素描教師，同時兼任市立美術館的館長。荷西雖然沒有過人的藝術天賦，但在多愁善感這一點上卻不比任何一個有成就的藝術家少。年輕的時候他因放蕩不羈而聞名鄉里，還是一群年輕人中大哥式的人物，做了很多荒唐的事情。在父親死後，荷西儘管已經成年，生活卻仍然依賴著哥哥。荷西的哥哥是馬拉加大教堂牧師會的成員，一心希望弟

弟向善。當他發現弟弟對美術產生興趣的時候，非常高興，便積極地給予經濟資助。為了幫助荷西擺脫花花公子式的生活，哥哥不惜鼓勵他從事當時並不太受人尊敬的美術事業。

家人對荷西的「棄惡從善」感到歡欣鼓舞，並將其堂妹瑪麗亞‧畢卡索-羅培茲（María Picasso y López）許配給了他，這是符合當時的傳統和習俗的。瑪麗亞是典型的安達魯西亞山區人，她精神飽滿且充滿活力，內心隱藏著對控制和秩序的嚮往。與瑪麗亞的婚姻並沒有打亂荷西散漫的生活節奏。除了公職之外，他最常做的事情就是與朋友們坐在咖啡廳裡消磨時間。而這時，他的妻子與自己帶進丈夫家的一群女人 —— 兩個沒有出嫁的妹妹和母親 —— 便一起在一棟公寓中組成了家。

畢卡索出生在 1881 年 10 月 25 日這天。也許是公務繁忙，分身乏術，當時荷西並不在現場，而他的醫生弟弟薩爾瓦多（Salvador Ruiz y Blasco）則一直守候在醫院。瑪麗亞發生了令人擔憂的難產狀況。晚上 11 點，助產士終於從瑪麗亞的身體裡拉出一個男嬰，卻發現他已經沒有了呼吸。看著自己可憐的小姪子，薩爾瓦多點起了一支雪茄，狠狠朝嬰兒的小鼻孔裡吹了一大口，頓時，一陣生命力頑強的哭聲響徹了整個產房。所有人都驚喜交加地將注意力投向嬰兒，薩爾瓦多捏著他的雪茄哈哈大笑：「你們別忘了，我也是一名醫生！」

11 月 10 日，新生的嬰兒在聖地牙哥教堂接受洗禮，荷西為自己的兒子取名為「巴勃羅‧迭戈‧荷西‧弗朗西斯科‧德保

拉・胡安・尼波穆塞諾・瑪麗亞・德洛斯雷梅迪奧斯・西普里亞諾・德拉聖蒂西馬・特立尼達・魯伊斯・畢卡索」（Pablo Diego José Francisco de Paula Juan Nepomuceno María de los Remedios Cipriano de la Santísima Trinidad Ruíz y Picasso）。在這串長長的名字中，包含著嬰兒的父親、母親、教父和教母的姓，這是一種紀念長輩的獨特形式。不過這個名字只在馬拉加市政廳註冊了一下，之後就再也沒有派上用場，巴勃羅・魯伊斯・畢卡索這個名字因為主人傑出的藝術成就而永垂不朽。

　　通常，當一個人在歷史上取得了偉大成就的時候，人們就會到他的生平裡去找尋成功的密碼。尤其是對於一些被認為有著天才式創造力的大人物，我們總認為他們的生命褶皺中隱藏著某種神祕的東西，而這些神祕的東西則構成了他傳奇的人生和作品。但是，歷史又往往告訴人們，傳奇人物也只是普通人，與其說他們有著與眾不同的天賦，不如說他們的成就是來自生活的鍛造。所有偉大人物的故事都告訴我們的道理是：每個人都有他的天賦，重要的是在生活裡將它們徹底發揮，而不是因為別人看重的榮耀而放棄自己最初的興趣和愛好。畢卡索的成功固然少不了他過人的天賦，但是，他得以成為 20 世紀最偉大的藝術家之一，同樣仰賴著他找到了正確地發展自己天賦的道路，並且勇於打破權威和成見，在積極思考之中完成了自我的塑造。

　　這裡我們需要特別注意的是，僅僅去膜拜一個歷史人物的天賦是錯誤的想法，因為任何天才都無法複製，我們想要從歷史人物身上學習到對自己有用的智慧，首先要做的就是把這個人物充分歷史化和現實化，而非神祕化和偶像化。這也是本書呈現畢卡索生平和作品的一個核心原則。

妹妹與地震一起到來

　　時間來到 1884 年，畢卡索已經三歲。在這一年的耶誕節前夕，馬拉加發生了地震。地震發生的這天早晨，荷西在離開家去雜貨店之前，特意囑咐瑪麗亞不要隨便走動，因為她已經有了九個月的身孕。而瑪麗亞心情無法放鬆下來，因為不久前受到一群老鼠的驚嚇，她至今還心有餘悸。她心裡還想著這次一定要生個女孩，她總向丈夫抱怨男孩太調皮，而丈夫總會很大男人主義地說：「男孩才有出息嘛，妳們女人就只會做飯！」瑪麗亞並不還嘴，但心裡想：「你要是有出息，我也不至於那麼想要生一個女孩了。」

　　地震到來的時候並不像戲劇舞臺那樣，會有開場鈴聲。它不管自己的觀眾是否準備就緒，就自顧自地開演了。當房子像馬車的車廂一樣晃動起來的時候，瑪麗亞慌張極了，她的心臟和子宮都感到痙攣般地難受。小畢卡索在地震剛開始還感到有一絲興奮，想起了自己玩過的旋轉木馬；他同時驚嘆於大地的搖晃對餐具桌椅的重新布置，一個「破壞就是創造」的奇怪念

頭從他的腦子裡萌發出來。但這都是一個念頭的事情，他畢竟
還只是個三歲的孩子，在兩個阿姨的尖叫聲和媽媽驚恐的眼神
裡，他第一次讀出了災難的味道。外婆緊緊地摟著他，用顫抖
的聲音禱告上帝，然而，上帝卻用更猛烈的震動來回應她的禱
告。萬般危急的關頭，荷西及時趕了回來。他拿下自己的帽子
扣在了畢卡索的頭上，然後一手把他抱起來，抱得緊緊地往外
逃。畢卡索在天旋地轉中隨著一家人逃出了公寓。

　　逃出公寓之後，他們一家暫時躲在一個住在港口岩坡上的
畫家朋友那裡。當天晚上，小畢卡索的第一個妹妹蘿拉呱呱墜
地。看著這個滿身皺紋的女嬰，荷西和瑪麗亞會心地相視一
笑。而與妹妹一起出生的，還有畢卡索的「孿生兄弟」──恐
懼。這次地震讓畢卡索留下了不小的陰影，不安全感幾乎伴隨
了他的一生。他害怕孤單，害怕動盪。在他強大的心臟深處，
隱藏著這一抹童年的陰影，永不消退。但對這種恐慌感的深刻
體驗，也成為畢卡索藝術生涯中的重要本源，使他的作品有著
很強的情感穿透力，比如畢卡索後來的著名壁畫〈格爾尼卡〉
（Guernica），我們所能體驗到的震撼力就是他地震體驗的變形
傳達。這是一種藝術的情感交流，正如俄國文學大師列夫・托
爾斯泰對藝術所做的定義。

列夫‧托爾斯泰（Leo Tolstoy, 1828 ～ 1910），俄國偉大的批判現實主義作家、思想家。主要作品有《復活》（*Воскресение*）、《安娜‧卡列尼娜》（*Анна Каренина*）、《戰爭與和平》（*Война и мир*）。他為藝術作出了如下定義：「在自己心裡喚起曾經一度體驗過的感情，在喚起這種感情之後，用動作、線條、色彩、聲音，以及言辭所表達的形象來傳達出這種感情，使別人也能體驗到這同樣的感情—這就是藝術活動。」

　　妹妹蘿拉出生之後，敏感的畢卡索意識到了自己的孤單，因為父母把很大一部分愛分給了那個更小的生命。與此同時，地震為畢卡索幼小心靈帶來的陰影也在他的想像力的作用下日益膨脹，讓他感覺恐怖叢生。他常常產生事物突然發生震顫和崩裂的幻覺，他那還未發育完全的狹小心房常常感到慌亂和恐懼。畢卡索的父親把這一切都看在眼裡，他開始安排更多的時間來陪伴畢卡索，引導畢卡索畫畫。從觀察中，他發現自己的兒子的確是個美術天才。

　　我們前面已經交代過，在馬拉加市中心的那套公寓中，住著四個姓畢卡索的女人和一個姓魯伊斯的男人。童年時畢卡索也確實更多地跟外婆、媽媽和兩個阿姨一起相處，然而，真正影響畢卡索人生走向的，卻是他的父親。荷西在市立美術館有一間自己的畫室，這是童年時期畢卡索常來的地方，後來他回憶說，「這是和其他任何房間一樣的普通畫室，並不是很特別。

那裡顯然比家裡的房間稍微髒一點，但我爸爸在這裡不受干擾。」可見，從一開始畢卡索就已經把畫室當成了日常生活的一部分，而不是一個特殊的工作場所。可以說，這是後來畢卡索能將藝術與生命相融合的一個重要的出發點。

　　荷西擅長畫鴿子，常常指導畢卡索臨摹廣場上的鴿子，鴿子幾乎成為畢卡索家族審美觀中的一種象徵。許多年之後，畢卡索曾對他的朋友回憶說：「我父親有一幅展示了成千上萬隻鴿子在鴿棚上空盤旋的油畫。」事實上，今天我們看到的荷西‧魯伊斯 - 布拉斯科的那幅鴿子油畫中，僅僅只有九隻鴿子。從這一點上，我們也能看出當時的小畢卡索對畫家父親是多麼喜歡和崇拜，在他童年的想像中，父親的畫作有多麼宏偉和高大。當然，對於恐懼常常如影隨形的畢卡索而言，父親是能夠提供他安全感和保護感的重要依靠。我們還知道的是，畫鴿子是畢卡索美術生涯的開端；而在這個藝術巨星的童年，他對藝術的熱誠，與鬥牛習習相關。

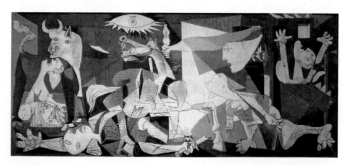

〈格爾尼卡〉（*Guernica*）

16

你必須回到鬥牛場上去

　　鬥牛是西班牙的國粹，有著兩千多年的歷史傳統。雖然不斷遭受動物保護主義者的抗議，但直到現在鬥牛仍然是風靡西班牙乃至於全世界的一個體育項目。鬥牛士粗獷勇敢，又不失機智優雅，被認為是西班牙民族性格的象徵。荷西的愛好除繪畫之外，就和大多數的西班牙人一樣，莫過於去看鬥牛了。畢卡索在很小的時候，就領略到了這項運動的殘酷與榮耀。為了帶小畢卡索去看鬥牛，荷西與瑪麗亞發生過一場爭論。

　　「他太小，看鬥牛會害怕的。」

　　「不算小了，我五歲就跟父親去看過。」

　　「這樣會嚇到他的，他夜裡會做噩夢的。」瑪麗亞非常擔心。

　　「我的兒子一定能夠承受得了，我知道他非常喜歡那張鬥牛的廣告海報。」

　　「那我也不同意。」瑪麗亞很堅決，在部分意見上她並不盲從丈夫。

　　「瑪麗亞，第一次看鬥牛的時候，我跟我的父親說，鬥牛只是在用一種奇怪的方法屠宰牲口，目的是為餐桌增添牛肉。而我的父親告訴我：身為一個西班牙人，你在鬥牛場上看到的應該是整個儀式，而不是血。聽了他的這番話，我明白了鬥牛的真正意義，也更加深了我對西班牙文化和精神的理解，我想我們的兒子也需要理解這一點，他是一個男人，他必須是一個男人。」荷西語氣突然變得非常嚴肅。

　　瑪麗亞彷彿重新認識了一次自己的丈夫，他的形象從未如此高大。她走上前去，依偎在丈夫的懷中，低聲說：「答應我，如果他臉色發白，立刻帶他回家。」

　　「親愛的，我會的，妳不必擔心。」

　　在小畢卡索大約八歲左右，荷西第一次帶他去看鬥牛，同行的還有薩爾瓦多叔叔。路上遇到了雜貨店老闆加利蓋，他是一個非常風趣的老頭，荷西是他的老主顧。加利蓋看著他們三人往鬥牛場的方向去，便大聲問候：「哦，大畫家畢卡索，你們這是要去看鬥牛嗎？」他說話的時候濃密的鬍子也一抖一抖的，彷彿歡笑的眉毛。小畢卡索聽到加利蓋調侃他是大畫家，頓時羞紅了臉，心想這一定是父親在外頭到處逢人便說的結果。這時薩爾瓦多叔叔站了出來：「哦，親愛的加利蓋，畢卡索不僅將成為一個大畫家，還會成為著名的美術教授，你等著瞧吧。」加利蓋也附和著哈哈大笑：「了不起啊，美術教授。」畢卡索並不知道什麼是教授，這時，他也無法預知自己未來的美術生涯中對學院派繪畫教授方法的反感，他只關心鬥牛。他問加利蓋：「加利蓋爺爺，聽說鬥牛很可怕，是這樣嗎？」加利蓋佯裝皺起眉頭，但語氣卻依舊高昂，「小鬼頭，我告訴你，鬥牛是最美的，只要你是一個男人，牠就一點兒都不可怕。」他還送了畢卡索一幅最新的鬥牛廣告海報，畫面是公牛的怒氣衝衝與鬥牛士的風度翩翩兩股氣場的較量。這種構圖令小畢卡索發自心底地

喜歡。回到家中，他會把這幅海報掛在床頭，他知道外婆又會發出「哦，我的上帝」這樣的陰陽怪氣的驚嘆之聲，但是他已經習慣了，根本不在乎。

　　三個人在鬥牛場的看臺上坐好。鬥牛尚未開始，現場的氣氛已經非常熱烈。畢卡索坐在父親和薩爾瓦多叔叔之間，被他們的雪茄煙圈所包圍。薩爾瓦多叔叔警告小畢卡索：「如果你害怕，就鑽進我的懷裡，知道嗎？」小畢卡索非常不屑：「哼，我才不會害怕呢！」荷西把畢卡索拉到自己的面前，非常嚴肅地對他說：

〈穿著黃色的小鬥牛士〉
(*Le Petit Picador Jaune*)

「巴勃羅，你要知道，鬥牛不僅是一項運動，也是一種儀式，它體現的是我們西班牙的文化精神，你要體會到這一點，而不是表面上的血和屠殺，你明白嗎？」年幼的畢卡索自然沒有辦法理解爸爸的教導，但他還是非常堅定地點了點頭，他喜歡爸爸這種聽不懂卻很能鼓勵人的教導，而不喜歡薩爾瓦多叔叔那些太過實用主義的說辭。也許，這正是一個畫家和醫生的職業對他們兩人的世界觀所帶來的區別。

　　鬥牛開始了，小畢卡索彷彿從場上金黃色的泥沙散發出的熾熱中看到了些許神聖光芒。他目不轉睛地盯著場地中公牛的衝刺、白馬的跳躍和鬥牛士的矯捷英勇。荷西一邊注意著場上的局勢，一邊密切地留意畢卡索的一舉一動，畢卡索似乎比他想像中更加勇敢，完全不捨得錯過眼前的任何一幅場景，他長久以來的好奇心得到了巨大的滿足。這一天的經驗，充分體現在了他的早期作品中：除了鴿子，鬥牛是他童年時期畫作的另外一個重要主題。

　　然而，離開鬥牛場時還意猶未盡的小畢卡索，當天晚上卻做起了惡夢。他夢見一頭四分五裂的公牛散落在他的床邊，請求自己為牠縫合完整，這頭公牛眼神平和，楚楚可憐，全然不似鬥牛場上那般怒氣衝衝，殺氣騰騰。小畢卡索卻手忙腳亂，在夢裡把這頭牛拼接得亂七八糟。牠疼痛的呻吟聲，讓小畢卡索在睡夢中心急地叫喊起來。荷西和瑪麗亞趕忙走進小畢卡索的房間，小畢卡索撲進母親的懷裡，哭著說：「我縫不上，我縫不上。」

　　我們很難知道，小畢卡索是因為鬥牛的血腥場面而感到恐懼，還是因為在夢中無法完整地將那頭牛肢體的碎片拼接到一起而感到憂心忡忡。但夢醒之後，看到床頭貼著的鬥牛圖畫廣告，小畢卡索又會熱血沸騰，也許他的年齡讓他對鬥牛場上的暴力感到恐慌，但是在他的骨子裡，卻有著征服和求勝的欲

望，而鬥牛就是這種欲望最好的表達和滿足。他對自己說：「你必須回到鬥牛場上去。」於是，當薩爾瓦多叔叔一週後拿著一張十分珍貴的一上市就被搶售一空的鬥牛門票逗小畢卡索的時候，小畢卡索勇敢地接受了這張票。「膽小鬼，你不是不敢看嗎？我手裡只有這一張票，卻被你搶去了。」小畢卡索調皮地眨眨眼：「親愛的叔叔，這可是你送給我的，又不是我求你要的。我才不是膽小鬼呢。」

今天，我們仍然能夠看到畢卡索童年時期以鴿子和鬥牛為主題的作品，在這些繪畫中，我們不僅驚嘆於一個不到 10 歲孩子的早慧，更能夠看出荷西在思想上和技巧上對畢卡索的影響。不過，令畢卡索感到興奮的繪畫和看鬥牛並不是他童年生活的全部，他將迎來每一個天賦異稟而不願意受體制束縛的孩子都將面臨的現實，那就是接受學校教育。

〈鬥牛士〉（*Le Picador*）

問題少年

　　三歲時的那場地震讓畢卡索非常依賴自己的父母，而妹妹蘿拉（Lola）和康琪塔（Conchita）的接連出生，卻讓他越來越感覺到自己在家中地位的下降，父親和母親的很多注意力都分給了妹妹們，畢卡索感到孤獨，甚至有點嫉妒。即使如此，到了入學的年齡，畢卡索對上學卻有著更加不能自已的恐懼感，他對這種突如其來的變化感到非常不適應。上學這件事情令他感到恐懼、失望和萎靡不振。他與之前那個自信固執而充滿靈氣的頑童幾乎判若兩人。每次上學都是家中的女僕粗暴地將他一路拖拽到學校，就像押送一個犯人。他一路走一路哭天喊地，彷彿經歷了一場巨大的不白之冤。

　　後來，實在沒有辦法，家人只能讓他從公立學校退學，把他送到了一家父母的朋友開的私立學校。但畢卡索似乎已經認定了「天下烏鴉一般黑」，仍然不情願上學，除非他的父親親自帶著他去。而在路上，他還會千方百計和父親討價還價，直至荷西同意留給他某件珍貴的東西作為回來接他的保證。小畢卡索最喜歡索要父親的畫筆，退而求其次是父親用來當作模特的鴿子。所以，班上的同學每天都期待著看畢卡索又能帶什麼新鮮東西來學校。每當他小心翼翼地抱著一隻鴿子，或者煞有介事地拄著一根父親的拐杖來到學校的時候，同學們就哈哈大笑起來。這時畢卡索就在心裡默默回擊：「你們這群笨蛋！」

即使畢卡索能夠勉為其難來到學校，他也是一個坐不住的人，常常擅自離開教室，跑到廚房去，圍著校長的妻子轉圈，並誇校長的妻子是個大美人。這時，校長總會怒氣衝衝地把他重新拎回教室。而一坐回教室裡，畢卡索馬上就會感到渾身不自在，課程他是根本聽不進去的，作業也無法完成。他連在教室裡畫幾筆速寫的心情都沒有，只會像一個白痴一樣盯著鐘錶，不斷祈禱時鐘的指針快點轉，口中還念念有詞，彷彿在觀看一場百米賽跑，逗得同學們又是一陣哈哈大笑。

終於，荷西和瑪麗亞意識到了畢卡索拒學問題的嚴重性。他們下定決心讓他離開學校，為他聘請了家庭教師讓他在家裡學習。但這同樣不能從根本上解決畢卡索的拒學問題。面對那些基本的學科和數學知識，畢卡索根本就無法集中注意力。而這時他的家庭卻出現了變故。1891 年，就是畢卡索 10 歲那年，馬拉加市政府為了節省開支，決定撤銷市立美術館館長一職。如此一來，荷西不僅失去了館長的職位及其收入，連他在館內的那間小畫室也被充作他用。這對於家庭人口不斷擴大、支出也日漸增多的畢卡索一家來說，著實不是什麼好消息。於是，荷西決定調換工作。這年 4 月，荷西被任命為一所美術學校的教授，他們一家也就都遷徙到了拉科魯尼亞省（La Coruña）。在這裡，畢卡索的拒學問題似乎迎來了轉機。

拉科魯尼亞位於西班牙的西北部，比馬拉加閉塞許多，而且小畢卡索一家在那裡無親無故，對一切都感到非常陌生。他

們住在美術學院附近的一座公寓中，那裡正好在小畢卡索上學的學校正對面，而且，荷西在該校兼任美術教師，這樣小畢卡索在學校裡就受到更多的管束。但江山易改，本性難移，小畢卡索仍然「不學無術」，他的頭腦中充滿著與學校同齡孩子截然不同的思考。比如他答不上數學老師的提問，被要求抄寫黑板上的數字，他抄得亂七八糟卻還振振有詞：「這些數字太精妙了，我完全可以用它們拼出一個飛得起來的鴿子！」然後他就興高采烈地跟老師講哪個數字像鴿子的嘴，哪個數字可以用來拼成鴿子的翅膀，哪個數字可以讓鴿子的爪子更生動。這讓老師哭笑不得，只得向荷西訴苦，而荷西卻並不感到惱怒，他覺得該幫兒子找一條更適合他的教育之路了。於是，1892 年，他把小畢卡索送進了美術學校。

在美術學校中，小畢卡索既沒有放棄自己的野路子，同時也接受了學院派的嚴格訓練，這使得他的創造力有了非常扎實的基本功作為基礎。在那裡，歷史上不同的畫派、不同的題材都是小畢卡索模仿的對象。他廣泛吸取了前代大師作品的營養，又沒有丟掉自己的獨立性，這些對於一個偉大畫家的塑造而言，都是至關重要的。而這也可以說是小畢卡索在拉科魯尼亞生活的幾年中收穫最大的事情。在此期間，他留下了一些關於城市景觀、人物肖像等的作品，雖然現在看來略顯稚嫩，但卻已經處處體現出一個十三四歲孩子的天賦異稟了。

　　1895 年，家裡最小的孩子康琪塔患白喉夭折。小畢卡索第一次經歷了親人的死亡。雖然這個妹妹的出生曾經讓他感到非常彆扭，但她的離去卻讓畢卡索感到悲傷。他甚至以放棄繪畫向上帝許願，希望能夠挽救康琪塔的生命。然而，死亡，終究殘酷地降臨了，這件事讓畢卡索對妹妹的死亡產生了一種自責情緒，似乎為了成就自己的藝術之路，康琪塔的生命就不得不被剝奪一樣。這是個十分奇怪的邏輯，但小畢卡索對此卻深信不疑。死亡，第一次如此現實地呈現在小畢卡索的眼前，倘若人的終結僅此而已，那又何憂何懼呢？他似乎因此逃離了恐懼，但又似乎加重了恐懼。

　　這一年，荷西獲得了一個調往巴塞隆納美術學院工作的機會，他決定舉家搬遷。在離開拉科魯尼亞前，他幫助小畢卡索在當地的一個商場舉辦了一次畫展，還專門在報紙上寫了畫評。這次畫展雖然僅僅被看作是一個父親為兒子準備的禮物，或者被看作是商場裡吸引顧客的景觀，其結果也確實不出所料地反響平平，但是，小畢卡索敏銳的空間洞察力和對現實主義技法的新穎使用，也為當年的許多參觀者留下深刻的印象，他們看到了這個孩子的驚人潛力。從那時開始，可以說，畢卡索與恐懼相伴的童年生活就此畫下了一個句點。在巴塞隆納，畢卡索將開始一段青春期的躁動並打開新的視野。

第一章　恐懼的孿生子

第二章　浪蕩巴塞隆納

入門須正，立志須高

　　荷西 1895 年 6 月先去了一趟巴塞隆納，然後又返回拉科魯尼亞。他對這座西班牙第二大城市的印象並不好，因為對於荷西這樣的「老腦筋」而言，這裡顯得過於擁擠和嘈雜。荷西曾努力申請調任馬約卡（Mallorca），卻沒有獲得成功。離開拉科魯尼亞，一方面是因為小女兒康琪塔的夭折為家庭帶來的巨大的打擊，另一方面是因為在拉科魯尼亞，荷西始終有一種自我流放之感，正如後來畢卡索所回憶的，他說：「那裡沒有朋友，沒有鬥牛，什麼都沒有，能做的只有盯著窗外的雨發呆。」相信這種孤單感也是荷西同樣能夠體會到的，因為他和畢卡索都需要一個更有藝術氛圍的環境，而拉科魯尼亞似乎缺少了這樣的東西。

　　在奔赴巴塞隆納上任之前，荷西首先帶著全家回了一趟馬拉加。也就在這個時間點，荷西象徵性地將自己的畫筆和顏料送給了兒子。這彷彿是一種權力的繼承，就如同鬥牛場上的大師讓新手代替自己出場一樣。我們可以想像父子間那氣氛怪異的對話。荷西與十四歲的畢卡索四目相對，然後他嚴肅地拿起自己的畫筆和顏料，小心翼翼地交到畢卡索手中，鄭重其事地說：「巴勃羅，從今天起，這個重擔應該由你挑起來了。」而畢卡索則是一臉困惑，不明所以。他一定體會不到半生落魄的父親在藝術之路上的挫敗感，那種永遠都不曾自我滿意、永遠都

沒有得到同行認可的自卑感，那種躍躍欲試卻發現年歲不饒人的無奈感。關於這些，荷西自然不會對兒子明說，而日後青雲直上、在藝術史上開疆拓土的大師級畫家畢卡索，也自然難以真正理解一個自命不凡的平庸畫家的心路歷程。當然，後來的歷史證明，荷西深情贈畫筆這一幕的象徵意義遠遠大於現實意義，因為他並沒有真正放棄繪畫，還是會畫一些風景畫及裝飾畫。這一幕的象徵性在於一個平庸畫家的服老和一個父親對兒子的殷切期待。

在從拉科魯尼亞回馬拉加的途中，荷西帶領全家在首都馬德里（Madrid）住了幾天。馬德里最吸引畢卡索的莫過於普拉多博物館（Museo Nacional del Prado）。普拉多博物館是西班牙的國家畫廊，是西班牙與其他國家藝術大師經典作品的收藏地。這次旅行讓畢卡索第一次領略到了偉大的藝術大師們的藝術。荷西為他介紹了哥雅（Goya）、艾爾·葛雷柯（El Greco）、維拉斯奎茲（Velázquez）等著名西班牙畫家的生平和作品，其中最令畢卡索傾慕的是維拉斯奎茲，畢卡索把他當作自己的藝術偶像。此後，維拉斯奎茲對他的影響持續貫穿於畢卡索的一生。1950 年代末，畢卡索修復了維拉斯奎茲創作於1656 年的代表作〈仕女〉（*Las Meninas*），還創作了近六十幅與之相關的油畫和素描作品。

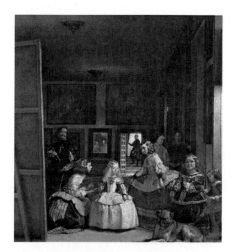

維拉斯奎茲〈仕女〉
（*Las Meninas*）

　　此行讓畢卡索意識到，在任何藝術領域的學習中，「入門須正，立志須高」都是至理名言。若想在一個領域取得成就，首先必須尊重這個領域歷史上最傑出的人物和作品，模仿他們才能超越他們。儘管我們知道畢卡索以立體主義的繪畫革命在藝術史上獲得不朽的地位，他作品的創造性和衝擊力顛覆了傳統藝術的審美趣味和審美標準，但是歸根究柢，畢卡索只是經歷了一次對傳統藝術之否定的過程，而非憑空「白手起家」。歷史上一切偉大的藝術作品都不是無源之水，無本之木。在對人類經典藝術繼承的基礎上的創新，可以說是畢卡索日後能夠取得成功的一個重要原因。

法蘭西斯科・哥雅（Francisco José de Goya y Lucientes, 1746～1828），西班牙畫家，是西方美術史上開拓浪漫主義藝術的先驅。早期喜歡畫諷刺宗教和影射政府的漫畫，貪婪的修道士、偷盜、搶劫、接生婆，全都被他畫成魔鬼的樣子。他的畫集曾被製成撲克牌。他粗俗但充滿真理的畫風很受廣大觀眾的喜愛。代表作品有〈卡洛斯四世一家〉（La familia de Carlos IV）、〈裸體的瑪哈〉（La maja desnuda）、〈農神吞噬其子〉（Saturno devorando a su hijo）等。

艾爾・葛雷柯（El Greco, 1541～1614），西班牙文藝復興時期著名的表現主義畫家。擅長宗教畫，為教堂創作了眾多的祭壇畫。生前聲名顯赫，但去世之後，他的名聲隨之衰落，作品也被認為「荒唐、無聊、不值一提」而遭到冷落。19世紀後期，他獨特而充滿魅力的矯飾主義終於得到了廣泛認可。他的作品構圖奇特，布局多呈幻想結構，用色大膽新奇，呈現出夢幻般的奇特效果。主要作品有〈聖母子、聖瑪蒂娜與聖阿格尼斯〉（Madonna and Child with Saint Martina and Saint Agnes）、〈托勒多的風景〉（View of Toledo）、〈脫掉基督的外衣〉（The Disrobing of Christ）以及〈拉奧孔〉（Laocoon）等。

維拉斯奎茲（Diego Rodríguez de Silva y Velázquez, 1599～1660），17世紀巴洛克時期西班牙畫家，被稱為「西班牙藝術

家的最高貴與最高指導者」，現實主義繪畫的大師。他所處的時代正是資產階級人文主義興起的時代，當時的民族文藝極大繁榮。他以畫肖像著稱，曾兩次去義大利考察並精心研究威尼斯畫家的作品。他沒有強烈的宗教信仰，不借助於想像；他只畫自己能看到的東西，在畫布上呈現真實可信的形象，加上豐厚的人文主義思想與卓越的寫實繪畫技巧，他在藝術上取得了高度的現實主義成就。代表作品有〈仕女〉（*Las Meninas*）、〈鏡前的維納斯〉（*La Venus del espejo*）等。

　　短暫在馬德里停留之後，畢卡索一家又回到了馬拉加。在家鄉馬拉加的這段日子裡，畢卡索以極大的熱情審視著這個已經闊別了五年的家園。他用自己的速寫本記錄這座城市，一草一木，大海藍天，尤其是那些曾作為自己繪畫啟蒙時期模特的鴿子。他熱情地用繪畫回憶和保存自己的童年時光。這段日子裡，畢卡索越來越明顯地意識到，藝術是與生命息息相關的，藝術不單單是一種技藝或者謀生手段，藝術是生命的立足和表達，有著形而上學的重要性。在十四歲的畢卡索心中，已經堅定地嚮往以繪畫作為自己的終身職業。

野心的發芽

1895 年 9 月，畢卡索一家從馬拉加去往巴塞隆納。巴塞隆納位於伊比利亞半島東北部，瀕臨地中海，是西班牙最重要的貿易、工業和金融樞紐。

此行讓畢卡索走遍了西班牙整個東海岸的各個港口，增長了不少見識。在此過程中，他還創作了一系列小幅海景畫。此時畢卡索正處於眼界初開的時候，對外界事物有著強烈的好奇心，此時以及日後諸多現實社會的閱歷，構成了畢卡索那些被評論家稱為「看不懂」的畫作的現實基礎。也就是說，藝術並非在畫布上的隨意塗抹，而是要有現實來作為底層素材的。無論是創作的動機，還是創作的原型，對於理解一幅作品來說都是至關重要的，這也是我們解讀畢卡索作品的關鍵。

巴塞隆納是西班牙最大的商業港口，在它東北三百多公里的地方就是法國的著名港口馬賽（Marseille）。特殊的地理位置使其成為一個重要的旅遊城市，外來旅行者帶來了異邦的文化、習俗和風潮，這就使得巴塞隆納比西班牙的其他城市要開放得多，而這種開放最明顯地體現在當地的藝術風氣。我們知道，法國的現代主義浪潮就是從這裡登陸西班牙的。當畢卡索一家到了巴塞隆納時，他們之前一直接受的現實主義繪畫傳統正在遭到現代主義觀念的強而有力的衝擊，畢卡索感受到了一種前所未有的思潮，而接納這一切，乃至超越這一切，則尚需時日。

　　就美術而言，現代主義是 20 世紀以來具有前衛特色、與傳統藝術觀念分道揚鑣的各種美術流派和思潮，又稱為現代派。現代主義的源流可以追溯到法國的印象主義。1880 年代，法國的後印象主義、新印象主義和象徵主義畫家們提出的「藝術語言自身的獨立價值」、「繪畫不作為自然的僕從」、「繪畫擺脫對文學、歷史的依賴」、「為藝術而藝術」等觀念，是現代主義美術體系的理論基礎。法國後印象主義畫家塞尚因為在作品中追求繪畫語言的幾何結構和形體美感，被人們稱作「現代繪畫之父」。

　　在巴塞隆納，畢卡索與父親一起進入隆哈美術學校（La Lonja），父親當美術教師，畢卡索則經過考試成為該校的學生。在考試中他表現出的藝術水準為校方所激賞，他不僅被破格錄取，而且還取得了直接進入高年級學習的資格，這意味著他無須再去學習那些基本的素描技法。在這裡，他比其他大多數同學都小得多，但這並不妨礙他與比自己大五歲的帕利亞雷斯建立起一輩子的友誼。

〈自畫像〉
（*Seif-Portrait*）

　　然而，入學的傑出成績和友誼的慰藉，都無法抵消畢卡索對於學院派繪畫風格和教育方式的日益反感和抵制。他又「舊病復發」，逃出課堂，把大量時間用於課外的寫生之中。這種特立獨行已經顯示出了畢卡索遠大的志向，他不滿足於閉門造車式的學院派藝術，更無心去做充滿市儈氣的商業化美術，他要表現現實，要反映生活，要讓自己的作品中充滿「人」與「生活」的光輝力量。

　　到巴塞隆納不久，荷西在美術學院和自己住處的附近為兒子租了一間小小的畫室，此時，畢卡索僅僅十五歲。這種待遇並不是每一個畫家年幼時都能夠享有的，但對一個畫家的成功而言，這只是一個有利的條件，而不是絕對的條件。在這個畫室，畢卡索完成了一系列以西班牙天主教為背景的宗教題材的油畫，如〈初領聖餐〉（*La Primera Comunio*）和〈科學與仁

慈〉（*Science et Charité*），這些作品展示出了畢卡索傑出的繪
畫表現力。同時，在這些作品中，他在美術事業上的雄心也是
可見一斑的，很難想像一個十五六歲的孩子就能構思、完成這
種規模的作品。

〈初領聖餐〉（*La primera comunión, 1896*）

〈科學與慈善〉（*Science et Charité, 1897*）

當然，這兩幅畫背後也有家人的大力支持，尤其是他的父親荷西和叔叔薩爾瓦多。荷西甚至在〈科學與慈善〉中為畢卡索充當模特兒，而薩爾瓦多叔叔則在經濟上給他非常慷慨的支持。由此，我們能夠看出，外在的支持對於我們的成功是十分關鍵的，任何人都不可能單槍匹馬獲得豐功偉績。但是，我們也應該注意到，家人對畢卡索的幫助過程，也是在為他設立限制的過程，因為他們會把自己的寄託和想法強加在年輕人的身上。比如，家人非常希望他成為嚴肅的學院派畫家或者宗教畫家，因為這是非常可靠和穩定的職業。雖然荷西非常希望把失落的野心寄託在兒子身上來實現，但是身為父親，他也不敢貿然鼓勵兒子在藝術的道路上去大膽冒險，畢竟自己已嘗盡了箇中苦頭。但他們都沒有發現，畢卡索在藝術上的志向和野心已經生根發芽，他絕不會安分地做一名美術教授或者宗教畫家，他在不斷地蓄積自己的能量，為將來做出一番大事業準備著。

〈科學與慈善〉後來在 1897 年的國家美術展上獲得了榮譽獎。之後，它被送往馬拉加，在那裡的全市美術展中獲了獎。這使得畢卡索第一次被推向大眾眼前，這是他日後聲名大振的一個起點。與〈科學與慈善〉在同一組選題中的〈初領聖餐〉，則更早參加了公開展覽，展出於 1896 年 4 月的巴塞隆納全市美術展，標價為 1,500 披索。價格並不高，但是重要的是，十五歲的畢卡索的作品能夠和許多巴塞隆納地區的著名畫家的作品同臺展示，這在荷西看來已經是一個不小的榮耀。

〈赤腳女孩〉（*Barefoot girl*）

黎明前的黑暗

　　畢卡索的初步成功，令全家人都非常興奮。荷西打算送兒子到馬德里的聖費爾南多美術學院（Real Academia de Bellas Artes de San Fernando）去學習，因為在他看來，那裡是唯一能夠提供正規學院教育的地方。在這件事情上，薩爾瓦多醫生叔叔在經濟方面出了不小的力氣。不出所料，畢卡索輕鬆通過了聖費爾南多美術學院的入學考試，重演了他在巴塞隆納隆哈美術學院入學考試時的大獲全勝。但這種勝利並非畢卡索看在眼裡的，他認為，只有庸才需要靠著學院派出頭。在馬德里

期間，畢卡索仍然「不學無術」，曠課翹課，整天泡在普拉多博物館。他對兩年前父親帶領他看到的大師們的經典作品念念不忘，尤其是維拉斯奎茲的作品。在他看來，維拉斯奎茲才是真正的英雄，而美術學院迂腐的教師們完全不能使他服氣。

在畢卡索看來，真正的藝術是創造，是源於現實卻高於現實的形象表達，而非美術學院那套抽象的、固化的、了無生機的乏味重複。畢卡索認為他們是把藝術當成了技術，把象徵人類心靈的偉大表現的繪畫當成了賺錢謀生的技藝。在美術學院，學生每天做的工作就是進行與現實毫無關係的技術訓練，他們沒有時代情感，沒有社會關懷，沒有藝術嗅覺，他們唯一被培養出來的「成果」就是重複，就是順從，就是人云亦云。對此，畢卡索忍無可忍，他不得不背離家人對他的殷切期望。他厭煩了那些體面卻毫無靈氣的紳士階層，對那些被安穩職業捆綁住的普通人更是既鄙恨又憐憫。他有自己的追求，這種追求已經呼之欲出，無法克制。他尋求一切方法去衝破束縛和枷鎖。

在這段過程中，畢卡索變得「墮落」了，成了馬德里街頭的浪蕩子。除了三天兩頭到普拉多博物館朝聖，剩下的時間，他總是與生活做最近距離的接觸，進行大量的街頭寫生，這些活動為他後來的藝術能量總爆發積存了力量。這一段彷徨時期可以看作是畢卡索野心的產物，他已經無法滿足於西班牙主流美術界那種了無生機的現實，他尋求一種超越傳統藝術觀念的

禁錮和技法限制的方法。所以說，馬德里時期是畢卡索試圖掙脫之前他一直接受的刻板而令人窒息的傳統繪畫藝術教育的過渡期。此時的畢卡索雖然鬱鬱寡歡，但卻真正脫離了荷西的保護和教育，獲得了獨立的思考空間和創作空間。可以說，這個時期不僅是畢卡索在藝術觀上準備蛻變的時期，也是他人生觀逐漸獨立的時期。畢卡索即將踏上一條獨自前行的道路，這條道路雖然荊棘叢生，但卻精彩異常。當然，這是後話了。

福禍相依

　　1898 年一整年的鬱悶，使得畢卡索在精神上嚴重缺乏動力。禍不單行，年中的時候，他得到了猩紅熱。在那個時候，這種疾病是非常嚴重的，甚至可能危及性命。他一度病得非常嚴重。到了夏季的時候，他的健康狀況才有所好轉，此時他接受了在巴塞隆納隆哈美術學院結識的好友帕利亞雷斯的邀請，離開馬德里，去往帕利亞雷斯的老家 —— 亞拉岡區的一個小山村進行休養。在這裡居住，畢卡索得到了放鬆與極大的自由。他嘗試各種農務，鄉村的自然景色、淳樸的民風、毫無矯飾的建築和服飾，都令畢卡索感覺腳踏實地，這是藝術最重要的本質 —— 貼近大地，表現真實。當然，我們知道，後來畢卡索選擇了一種革命性和激進的手段來展示真實，這只是他的藝術選擇，我們不應以畢卡索的繪畫表面上的「不好懂」為理由，就

說畢卡索是脫離現實的畫家，這個評價畢卡索是不會接受的，這個評價對他也是十分不公平的。

在小山村休養的這段時間，對於畢卡索而言是精神上的洗滌。到了令他壓抑的聖費爾南多學院以後，這是畢卡索第一次回到了以前的積極心態。此後，畢卡索曾多次故地重遊，也充分說明了這個小山村對他的重要意義。結束這段旅程之後，畢卡索回到了巴塞隆納的父母家中。但是現在這個思想堅定、個性自由的年輕畫家拒絕按照他父親的願望重返美術學校，他尋求的是一條適合自己的藝術家之路。雖然充滿憂慮，但是荷西表達了對兒子的支持，畢竟，在他的內心深處，還是渴望兒子在藝術上的成功可以彌補自己的半生遺憾。

「四隻貓」酒館

在重返巴塞隆納生活期間，畢卡索頻繁光顧一個名叫「四隻貓」的咖啡館（Els Quatre Gats）。

這是一家新開張不久的酒館，酒館的主人是位畫家兼詩人，而且非常具有理想主義者的氣質。他開這家酒館的靈感來自當時巴黎著名的卡巴萊夜總會「黑貓」（Le Chat Noir）。「四隻貓」是巴塞隆納許多新銳畫家和藝術家的聚集地，與巴黎保持著緊密的聯繫，非常先鋒前衛，與馬德里的藝術圈子有著截然不同的氛圍。

畢卡索時常流連於「四隻貓」，與志同道合的藝術家暢飲高歌，大談藝術，交流心得。當時，他們最重要的話題就是當時正在風行的現代主義藝術思潮，尤其是後期象徵主義繪畫。在這些藝術家當中，有很多人對畢卡索日後的發展有很大的幫助，比如雕刻家胡利奧・岡薩雷斯（Julio González）後來教會了畢卡索創作鐵質雕塑的技巧；伊希得雷・諾內爾（Isidre Nonell）那時已是巴黎小有名氣的畫家，他後來將畢卡索介紹到了巴黎，並讓他使用自己的畫室。這些朋友對於畢卡索的藝術視野和藝術前途都是至關重要的。

令人非常驚訝的事情不是畢卡索經由「四隻貓」從傳統開始走向前衛，而是他居然能夠迅速地吸收、加入進而主宰了這一批人。進入「四隻貓」不久，他就能夠與一些頗具聲名的畫家平起平坐，且憑藉自己的才華和能力征服比他稍長幾歲的前輩藝術者。他還與一群包括卡洛斯・卡薩吉馬斯（Carlos Casagemas）在內的創作者成為密友，這是一個以畢卡索為中心的小集團。日後在巴黎，很多朋友都追隨他或者長期和他保持聯繫。才華是畢卡索凝聚夥伴的重要基礎。同時，畢卡索也非常懂得如何與朋友相處，他有謙遜的一面，他知道每個人身上都有值得學習的地方。

這時候，我們不應該忽略荷西和畢卡索之間的關係正在日趨複雜。在荷西看來，兒子既然不能謹守本分做一個學院派畫

家或者宗教畫家，那麼他也不反對兒子藝術上的進一步追求，這畢竟也是他自己的未竟之志。但他不能容忍畢卡索終日與那些他鄙視的所謂現代主義者「鬼混」在一起，他更希望兒子繼承自己的現實主義繪畫傳統。畢卡索陷入了矛盾之中，一方面，他繪畫的實驗性越發明顯；另一方面，他仍然有學院派的作品問世，這種「腳踏兩條船」的現象是他內心矛盾的真實反映。

與父親之間鴻溝加深的同時，畢卡索內心對巴黎的嚮往與日俱增。因為與巴黎相比，巴塞隆納的天地實在不足以令畢卡索施展拳腳。而此時，作為印象主義、象徵主義美術策源地的巴黎，正是群星璀璨，朝氣蓬勃，這些都十分迎合一個天才藝術家想要用自己的藝術征服巴黎的野心。就當時的美術而言，征服了巴黎，也就征服了世界。最終，在一番唇舌之後，畢卡索終於說服了父母。嘴硬心軟的荷西贊助了畢卡索去往巴黎的全部路費。在內心深處，他雖然有顧慮，但是也有暗喜，因為，即使身為一個蹩腳的藝術家，他也懂得巴黎才是藝術家真正的天堂，再好的種子也是需要好土地的。顯然，他對自己的兒子充滿了信心。

在「四隻貓」結識的青年藝術家卡薩吉馬斯（Carlos Casagemas）非常願意與畢卡索結伴而行，他是畢卡索的崇拜者，非常依賴畢卡索，二人約好共赴巴黎。但聽到這個消息之後，畢卡索的其他朋友們卻感到吃驚，薩瓦泰斯勸畢卡索：

「你真的甘願放棄這裡的家人、朋友和畫室嗎？」畢卡索心意已決：「離開這裡，我會想念很久。但不去巴黎，我會後悔一輩子。」畢卡索毅然決然地踏上旅程，他藝術蛻變的關鍵時期緩緩來到。從這一點看，走出家門的勇氣也成為畢卡索成功的一個重要因素。在自己尚未有獨立思考的能力之前，多聽師長朋友的建議；而當自己已經能夠獨立完成自己的人生規畫時，所需要的將不再是建議和風涼話，而是邁出腳步實現理想的信念和勇氣。要想有一個光明的前途，自然得衝破艱難險阻；要想攀登巔峰，又哪裡躲得過陡峭和坎坷呢？

第三章　巴黎的憂鬱

巴黎初體驗

　　1900 年，巴黎人民仰望新世紀的天空，似乎並沒有什麼變化；但在地面上，20 世紀的變革已經蓄勢待發。這一年，高聳的艾菲爾鐵塔和市內新建的火車站都剛剛落成，而舉世矚目的世界博覽會也正在塞納河畔舉行。畢卡索很可能就是在這次世博會上第一次看到了非洲面具，這對他後來開創立體主義有著重要的啟發意義。同樣，在這次世博會上，畢卡索也近距離觀賞到了印象派的展覽，馬奈（Édouard Manet）、莫內（Oscar-Claude Monet）、雷諾瓦（Pierre-Auguste Renoir）、畢沙羅（Camille Pissarro）、西斯萊（Alfred Sisley）的作品都讓他耳目一新。更重要的是，他還看到了後印象派代表畫家塞尚（Paul Cézanne）和竇加（Hilaire-Germain-Edgar Degas）的作品，這兩位大師的作品後來也成為畢卡索立體主義風格的重要來源。當然，畢卡索也在世博會上看到了自己的作品，他的〈最後時刻〉（*Last Moments*）作為西班牙當代名作被列入展位，這讓他歡喜異常，他的野心進一步被刺激起來。

　　印象派興起於 1860 年代，興盛於 70-80 年代，反對因循守舊的古典主義和虛構臆造的浪漫主義。19 世紀末 30 年期間，印象派成為法國藝術的主流，並影響整個西方畫壇。代表畫家馬奈、雷諾瓦和莫內等都把「光」和「色彩」作為繪畫追求的主要目標，他們宣導走出畫室，

描繪自然景物，以迅速的手法把握瞬間的印象，使畫面呈現出新鮮生動的力量。印象派因莫內的〈印象‧日出〉（*Impression, Soleil Levant*）而得名。

　　而後印象派則是對印象派的叛逆和突破，他們不滿足於對客觀事物的再現和對外光與色彩的描繪，而強調抒發畫家的自我感覺，表現主觀感受和情緒；在造型方面重視形體結構和構成它的線條、色塊、體積；強調藝術不等同於生活，即繪畫不是科學，要依據畫家的主觀感覺創作，因此，後印象派畫家的表現手法誇張、變形，追求個性化藝術語言。後印象主義的理論和實踐導致西方繪畫與文藝復興以來的傳統決裂，至此，一種全新的藝術觀念出現了，20 世紀西方現代派藝術開始萌芽。後印象主義代表人物主要是塞尚、高更（Eugène Henri Paul Gauguin）、梵谷（Vincent van Gogh）。

　　畢卡索與卡薩吉馬斯是 10 月 15 日左右抵達巴黎的。他們先在蒙帕納斯（Quartier du Montparnasse）落腳，後來聽說在「四隻貓」酒館認識的朋友伊希得雷‧諾內爾已經返回巴塞隆納，他們便暫時住進了諾內爾在蒙馬特（Montmartre）加布利耶勒大道（Avenue Gabriel）49 號的畫室。這裡位於塞納河的北岸，是巴黎的貧民窟之一，建築破舊而擁擠。三十年前這裡曾發生巴黎公社（La Commune de Paris）的黨員們與凡爾賽方面派來的鎮壓軍隊的流血衝突。兩人就住在畫室中，沒有床，便席地而臥，條件雖然十分艱苦，但志在征服巴黎美術界

的畢卡索並不把這放在心上。他只想盡快安定下來，好好吸收一下巴黎現代藝術的營養，然後在這塊舞臺上一展自己的才華和抱負。

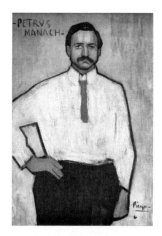

〈佩特魯斯‧馬拿克肖像畫〉
（*Portrait of Petrus Manach*）

經由諾內利的介紹，三天後，畢卡索就結識了一位巴黎女畫商貝爾特‧威爾（Berthe Weill），威爾又介紹畢卡索認識了更大的畫商佩特魯斯‧馬拿克（Petrus Manach），這位頗具猶太人長相特徵的西班牙商人十分看好畢卡索作品的市場前景，於是簽約成為畢卡索的經紀人，條件是畢卡索的作品要由他來運作，他每月支付畢卡索 150 法郎。這令初來乍到的畢卡索喜出望外，因為對於這位年輕畫家而言，目前缺少的不是才華，而是基本的經濟保障。

由於諾內爾的畫室也供人體模特兒使用,所以,畢卡索很快就與一位叫作奧黛特(Odette)的模特兒打得火熱,而與他同來巴黎的朋友卡薩吉馬斯則鍾情於另一位模特兒熱爾梅娜(Germaine Pichot)。與奧黛特的交往可以算是畢卡索生活中的第一樁戀史,現在巴恩斯基金會(Barnes Foundation)仍保存著小幅畢卡索當時題為「給我的愛,奧黛特」的畫作。實際上,畢卡索同時也與卡薩吉馬斯追求的模特兒熱爾梅娜保持著曖昧關係,還誇她是所有女孩子中最美豔、最風騷的一個。只不過當時礙於卡薩吉馬斯,二人的關係並未公開化,但這種曖昧關係卻蘊含著巨大的危險。

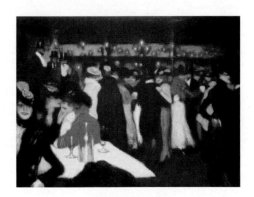

〈葛樂蒂磨坊〉
(*Le Moulin de la Galette*)

這裡我們先看看畢卡索初到巴黎創作的第一幅作品,〈葛樂蒂磨坊〉(*Le Moulin de la Galette*)。這幅作品可以說並不成功,正如卡薩吉馬斯當時評價的,「它完全喪失了個性」。我們可以

看出，在這張幾乎沒有使用什麼明顯技巧的作品中，絲毫看不出電燈舞會題材在雷諾瓦作品〈煎餅磨坊〉（*Dance at Le moulin de la Galette*）所強調的歡樂氛圍，但與羅德列克（Henri de Toulouse-Lautrec）的〈紅磨坊之舞〉（*At the Moulin Rouge, The Dance*）倒有幾分相似。在〈葛樂蒂磨坊〉的畫面中，我們仔細觀察會發現，前景中描繪兩名女子的筆觸特別溫柔，左邊的那位具有挑逗性的女子，畢卡索模仿了竇加的手法，用畫框切斷了畫面，使她只有一半的形象見於畫面，而這個女子的原型，很可能就是熱爾梅娜，而非正與他相伴的奧黛特。

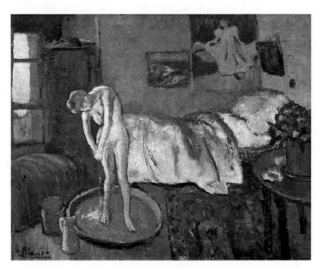

〈藍色房間〉
（*The Blue Room*）

羅德列克（Henri de Toulouse-Lautrec, 1864～1901），19世紀末活躍在巴黎蒙馬特（Montmartre）的傳奇畫家。他是貴族後裔，家境富裕，幼年因雙腿骨折而造成身體畸形，父母培養他在美術方面的興趣，送他到巴黎學畫。在那裡他認識了梵谷和高更，並共同切磋。1884年定居蒙馬特後，他沉浸在巴黎繁華如夢的生活中，描繪了許多酒館、夜總會、馬戲團以及聲色場所的生活場面，有讚美也有嘲諷，反映出他複雜矛盾的心理狀態。他受獨立沙龍前衛畫家朋友的影響，畫風脫離印象派保守風格，另闢了一條自己的路，辛辣諷刺、構圖大膽。這位多才多藝的畫家，最後因酗酒而早逝，年僅37歲，與梵谷同齡。〈紅磨坊之舞〉是他的代表作品。

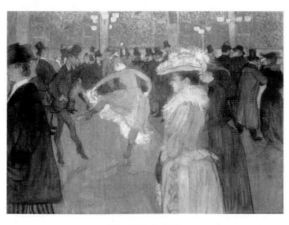

〈紅磨坊之舞〉
（*At the Moulin Rouge, The Dance*）

這一槍是給我自己的

　　畢卡索和卡薩吉馬斯在巴黎待了兩個月，12 月份的時候，他們決定回巴塞隆納過耶誕節。此時，畢卡索正是事業起步壯志未酬的當口，而敏感脆弱的卡薩吉馬斯，卻深深陷入了無望而不可抑制的單相思之中。卡薩吉馬斯對畢卡索抱怨：「什麼是愛情？愛難道不是不顧一切嗎？愛難道不是死心塌地嗎？」畢卡索同情卡薩吉馬斯，不想傷害他，只是說了些天涯何處無芳草之類的話，而卡薩吉馬斯卻窮追不捨：「難道我對熱爾梅娜還不夠好嗎？難道我為她犧牲的還不夠多嗎？」畢卡索忍無可忍，鄭重其事地戳穿了卡薩吉馬斯一廂情願的夢幻：「卡薩吉馬斯，你要知道，愛情是兩個人的事情，愛的本質在於相互吸引，相互付出，如果僅是單方的熱情，其實是一種強加於對方的十分自私的愛，這與愛的本質恰恰相反。你現在是真的放不下熱爾梅娜，還是放不下你自己呢？你是真的愛著她，還是只愛你自己呢？」

〈盲人的一餐〉
(*The Blind Man's Meal*)

〈自畫像〉
(*Yo, Picasso, 1901*)

　　畢卡索的話說得已經很透徹了。正所謂旁觀者清，當局者迷，卡薩吉馬斯這種不可救藥的病態情緒到了新年之後還在持續膨脹，所以畢卡索帶他一同回到了自己的家鄉馬拉加。家人

和親屬對畢卡索那副新畫派的行頭和蓬亂的長髮表示出極大的不滿，對他在巴黎的生活狀態也深表懷疑。而令他更加煩躁的是，安達魯西亞的溫暖陽光同樣沒有對他的朋友卡薩吉馬斯的憂鬱產生絲毫的緩解作用，他整天纏著畢卡索絮絮叨叨，情緒無常，這使得畢卡索疲於應付，狼狽不堪。再也無法忍受的畢卡索選擇動身回到巴塞隆納，而卡薩吉馬斯則繼續留在馬拉加這個西班牙南部城市頹廢了兩個月。

當卡薩吉馬斯回到巴黎的時候，畢卡索正在馬德里工作。沒有畢卡索在身邊的卡薩吉馬斯，變本加厲地再次糾纏熱爾梅娜。他語無倫次地表達自己如何痛苦，如何悲傷，如同那個自戀的納西瑟斯（Narcissus），只是自顧自地去表達不能獲得某樣東西的失落感，根本不考慮熱爾梅娜的感受。久經風月的熱爾梅娜自然不會對這個西班牙年輕男人客氣，她說了不少十分不留情面的狠話，這些話讓卡薩吉馬斯對自己有了一個驚詫的認識：「我連婊子都配不上！」

早春的一個月朗星稀的夜晚，巴黎的青年們聚集在酒館裡，熱爾梅娜和奧黛特與其他的朋友們聊著各種話題。奧黛特打趣熱爾梅娜說：「今天卡薩吉馬斯沒有來嗎？」熱爾梅娜皺起眉頭說：「那位小朋友還是別來為好。」奧黛特說：「這麼痴情的小朋友你都不珍惜？」熱爾梅娜邊佯裝扭奧黛特的鼻子邊說：「我拿他跟你換畢卡索好了。」就在奧黛特要回擊的時候，卡薩吉馬斯如同鬼魅一般出現在了大家面前。他明顯已經喝得

醉醺醺了，從口袋裡掏出早就準備好了的左輪手槍。大家慌亂起來。他首先朝熱爾梅娜開槍，說：「這一槍是給妳的。」然後把槍口對準了自己的太陽穴，說：「這一槍是給我自己的。」所幸的是，第一槍並沒有打中熱爾梅娜，但第二槍，卻終結了他自己年輕的生命。

　　當畢卡索得知卡薩吉馬斯自殺的消息時，一貫遇事鎮定的他竟然一時不知所措。啊，卡薩吉馬斯自殺了，他怎麼會自殺呢？如果我一直陪在他的身邊，是不是就能避免這件事的發生？如果我不跟熱爾梅娜耳鬢廝磨，熱爾梅娜會不會就接受卡薩吉馬斯的求愛呢？啊，這一切都是因我而起啊，卡薩吉馬斯是我的朋友啊，我竟然這樣對不起他？我怎麼配當他的朋友？我竟然還口口聲聲去教育他什麼是愛的本質。啊，一個人就這樣消失於世界，人生還有什麼意義呢？我必須用藝術的方式來釋放我內心的情感，它們摻雜了自責、懺悔、虛無，它們緊壓著我。是的，要用藍色，我的心情現在是藍色。

〈卡薩吉馬斯之死〉（*La mort de Casagemas*）

藍色時期

　　畢卡索繪畫的「藍色時期」在時間上從 1901 年開始，一直持續到 1904 年，這段時期可以說是畢卡索繪畫生涯成熟期的開始。在藍色時期中，畢卡索開始出現了連貫而持久的風格特點。在這段時期，雖然創作出的作品有著內在的差異性，但總體而言表達的主題和題材都十分相似，而背景的選擇也多為憂鬱的藍色，透出一種頹廢、傷感和孤獨的意味。而在他這一時期的創作中，我們也能清楚地看到卡薩吉馬斯的自殺對他作品風格的直接影響。

　　畢卡索創作了一幅直接描繪卡薩吉馬斯自殺的肖像作品。在這幅作品中，我們可以看見頭部有槍傷的卡薩吉馬斯僵硬而委屈的形象。燭光下的死者並不安詳，憔悴的側臉凸顯出那個清晰可見的彈孔，燭光背後的斑斕色彩與屍體的陰沉幽暗形成了鮮明的對比，陰陽兩隔，冰火不容。

〈兩姐妹〉
(*The Visit (The two sisters)*)

〈自畫像〉
(*1901*)

　　畫面不僅傳達出了一種死者的幽怨,同時也表現出了畢卡索自己內心的不安,這種表現是真誠而毫不掩飾的,因為這些直接與卡薩吉馬斯自殺相關的作品最初都是沒有公開發表而由他個人收藏的。所以,今天我們再看到這些作品,就能認識一個更加個人化的畢卡索,沒有任何掩飾。同時,我們能注意到的另外一個現象是,這幅〈卡薩吉馬斯之死〉的繪畫風格與梵谷有著驚人的相似,畢卡索特別採用了梵谷招牌式的濃重的旋渦式的畫法。而對梵谷風格的採納很明顯與另外一個事實相關,這個事實就是梵谷和卡薩吉馬斯一樣,都是死於自殺,起因也是一種畸形的愛。

梵谷（1853 ～ 1890），荷蘭後印象派畫家。他是表現主義的先驅，並深深影響了 20 世紀藝術，尤其是野獸派與德國表現主義。梵谷的作品，如〈星夜〉（*The Starry Night*）、〈十二朵向日葵〉（*Still Life: Vase with Twelve Sunflowers*）、〈吃馬鈴薯的人〉（*The Potato Eaters*）與〈有烏鴉的麥田〉（*Wheatfield with Crows*）等，現已躋身於全球最著名、最廣為人知與最昂貴的藝術作品行列。1890 年 7 月 27 日，梵谷結束了其年輕的生命，30 日葬於瓦茲河畔歐韋爾的公墓，時年 37 歲。

在這幅畫之後，隨著時間的推移，畢卡索直接以卡薩吉馬斯為原型的作品越來越少，更多的是採用寓言和象徵的手法抒發自己的情感。而這件事也使得畢卡索在繪畫主題上對憂鬱症、自殺、單相思等有著很大的關注。在後來的〈招魂·卡薩吉馬斯的葬禮〉（*Evocation. The Burial of Casagemas.*）這樣的作品中，畢卡索就借鑑了基督教的背景形式，以基督耶穌升天為基本的意象構成畫面。在畫中，卡薩吉馬斯的軀體被放置在了原來擺放耶穌的位置，這在某種意義上可以認為是畢卡索試圖從宗教上為卡薩吉馬斯找到安頓，同時也是畢卡索對自己心靈的安頓。哪怕只能在一種虛構的繪畫作品中給予卡薩吉馬斯一點點榮耀，以忘記他在現實中種種悲慘的命運和遭遇，畢卡索也能感覺到是對自己的負罪感的一種緩解。

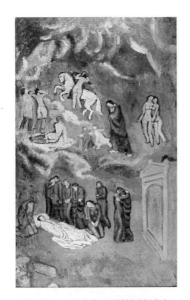
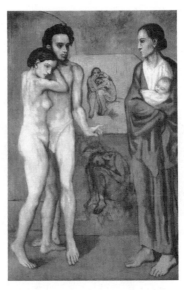

〈招魂・卡薩吉馬斯的葬禮〉　　　　　　〈生命〉
（*Evocation. The Burial of Casagemas.*）　　　（*La Vie*）

　　在 1903 年畢卡索的名作〈生命〉（*La Vie*）中，卡薩吉馬
斯再一次成為這幅畫的原型人物，儘管我們知道這幅畫的草稿
中站在卡薩吉馬斯位置上的正是畢卡索自己的形象。而最後的
這種形象對換也可以說是頗有深意的，這恰恰意味著兩個男人
與熱爾梅娜扯不清的關係，也反映出畢卡索對朋友的愧疚和對
自己的懺悔。可以說，〈生命〉這幅作品，標誌著畢卡索藍色
時期行將結束，以及在某種意義上，畢卡索終於找到了擺脫曾
經無法超越的內心苦悶的出路。〈生命〉並沒有像此前那幅〈卡
薩吉馬斯之死〉一樣具有現實主義色彩，它充滿了寓言色彩，

它的主題包括愛、婚姻、創造和死亡。這幅畫以畢卡索的畫室作為基本背景。在畫面左側，我們看到一個裸女依偎在主角的懷裡，顯然，畢卡索在作品中讓熱爾梅娜終於來到了卡薩吉馬斯的身邊。雖然二人的眼神被畢卡索表現得非常惶恐，但畢卡索宛如藝術中的獨裁者，他發出了讓二人結合的命令，不管現實中有多少不如意和障礙重重，他們在藝術的畫面中都能冰釋前嫌；而這幅畫中最有趣的部分是，畢卡索在畫面的右側安置了一個婦人抱著一個嬰兒的形象，這個新生命是與卡薩吉馬斯聯繫在一起的，至於他被想像為卡薩吉馬斯的孩子，還是得到了愛情之後重生了一次的卡薩吉馬斯的新軀體，都不是最重要的，最重要的是，我們看到畢卡索在這幅作品的幽冥色彩中，找到了超越自己心理負擔的路徑；而這幅作品，我們同樣可以看作是對高更那幅著名作品〈我們從何處來？我們是什麼？我們往何處去？〉（*Where Do We Come From？ What Are We？ Where Are We Going？*）的回應。對人生意義的追索是藝術必須給予幫助的，藝術本身就是對高更之形而上問題的答案，因為生活為我們帶來太多的疑問，藝術就是我們自我超越和自我解脫的重要形式和方法。

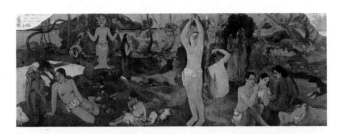

高更〈我們從何處來？我們是什麼？我們往何處去？〉
（*Where Do We Come From? What Are We? Where Are We Going?*）

> 　　高更（1848 ～ 1903），法國後印象派畫家、雕塑家、陶藝家及版畫家，與塞尚、梵谷合稱後印象派三傑。高更早期創作帶有實驗性，但較為拘謹；後期迷戀一些具有異國情調的地方，要求拋棄現代文明以及古典文化的阻礙，回到更簡單、更樸素的原始生活方式中去。高更以極大的熱情真誠地描繪了土著民族及其生活，作品用線條和強烈的色塊組成，具有濃厚的主觀色彩和裝飾效果。他的藝術對現代繪畫影響極大，他被稱為象徵派的創始人。〈布道後的幻象〉（*Vision After the Sermon*）、〈妳何時嫁人〉（*When Do You Merry (Nafea Faa ipoipo)*）、〈我們從何處來？我們是誰？我們往何處去？〉等是他的代表作品。

玫瑰時期

　　〈生命〉這幅作品完成不久即以高價賣出，畢卡索還得到了「足以與西班牙歷史上少數的有著特殊意義的畫家並駕齊驅，毫

不遜色」這樣的崇高評價。他的生活和心態彷彿漸漸撥雲見日了。1904 年 4 月 12 日，當畢卡索再次啟程奔赴巴黎的時候，他已經決定要定居巴黎，不再匆忙地往返於法國和西班牙之間了。此時，他對自己作品的藝術性和市場前景都建立了充分的自信。這個躊躇滿志的西班牙人，已經做好了挑戰世界的準備。

　　這次畢卡索住進一棟奇怪的建築，頂樓通往蒙馬特區山頂的拉維尼亞納門廣場（Piazza di Porta Ravegnana），其他樓層得由二十多公尺下方的街道入口進入。他的朋友馬克斯·雅各布（Max Jacob）替這裡取了一個沿用至今的外號 ——「洗濯船」。直到 1909 年搬到克利希大街（Avenue de Clichy）一套更為高級的公寓之前，這裡就是畢卡索在巴黎生活和創作的地方。這是畢卡索在巴黎的第一個據點，此後那幅標誌著立體主義誕生的著名作品〈亞維農的少女〉（*Les Demoiselles d'Avignon*），就是在這間簡陋的公寓裡完成的。

　　「洗濯船」也是畢卡索結識費爾南德·奧利維爾（Fernande Olivier）的地方。這個比畢卡索小六個月的女子深深為他的才華所折服，他們很快就住在了一起。「洗濯船」不僅是畢卡索與朋友們相聚的地方，也是他拓展巴黎人際關係的地方，在這裡他結交了很多新朋友，比如大名鼎鼎的超現實主義詩人阿波里奈爾（Guillaume Apollinaire），比如教給畢卡索不少版畫技巧的卡納爾斯，還有被費爾南德評價為「鐵腕作風，豆腐心

腸」的雷蒙‧皮喬特（Ramon Pichot）—— 他後來成了曾經與畢卡索關係曖昧的熱爾梅娜的丈夫。還有一個不得不提及的人就是馬克斯‧雅各布（Max Jacob），正是在他的說明之下，畢卡索認識了很多法國先鋒派藝術家，這些人也漸漸取代了畢卡索交際圈裡的西班牙人，可以說，畢卡索越來越「像」法國人了。

「洗濯船」時期，畢卡索作品的風格相比於藍色時期發生了很大的變化，由於他在 1904 年藍色時期結束到 1907 年立體主義時期開始這段時期的作品，通常都是由一種暖洋洋的、以紅色調為主的畫面構成，所以藝術史上稱他這段創作時期為「玫瑰時期」。總而言之，人們認為這段時期作品的重要性相較於藍色時期有所遜色，但是對畢卡索而言，這種藝術上的「退步」卻說明一個積極的事實，那就是這兩年他的心情是比較愉悅的。他的事業漸漸有了起色，愛情和友情也很順利。所以說，藝術家和他的作品之間似乎總是存在著一種奇怪的不平衡關係，生活的得意會讓他的作品不那麼耀眼，而生活的失意卻反而使得他的作品生機盎然，這或許就是冥冥中的某種公平。

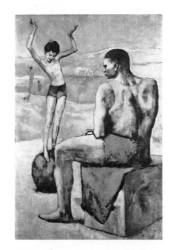

〈站在球上的小雜技演員〉
（*Young Acrobat on a Ball*）

　　雖然說，畢卡索來到巴黎之後，他越來越關心的是作品的形式，即繪畫語言和繪畫手法方面的探索，而沒有將他的主題要素或人物形象放在中心位置，但是，在玫瑰時期，我們仍然能夠發現畢卡索的作品對於馬戲團和戲劇人物形象有更加集中的關注，這包括小丑、滑稽演員、雜技演員、猴子以及馬戲團中的整體表演場景。如果稍微深入地思考就會發現，這些看似歡騰和喜慶的人物形象和溫暖色彩背後，藍色時期的那份憂鬱仍然沒有散盡，比如 1904 年完成的〈演員〉（*An actor*）和 1905 年完成的〈拿著菸斗的男孩〉（*Garçon à la pipe*）中，展現的都是一種憂鬱和孤獨。從這個角度來說，藝術史上的所謂「藍色時期」和「玫瑰時期」的劃分，只是一種權宜之計，並不能反映出一個藝術家創

作的複雜性，也無法完全洞察色彩選擇背後所蘊含的豐富情緒。
所以說，我們不能簡單地以顏色的使用來斷定一個畫家所傳遞出
來的感情的正負、欣賞美術也是一個由淺及深、由感性到理性的
過程。看並不等於看到，欣賞也不等於悟到。

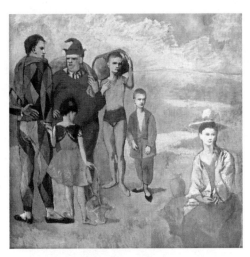

〈賣藝人家〉
（*Family of Saltimbanques*）

關於〈拿著菸斗的男孩〉，這裡補充一則有趣的資訊。我
們注意到這幅畫中的男孩手持菸斗而眼神迷離，似乎被施以催
眠，而在男孩身後，背景色鮮豔明麗，百花競開，仿若天國。
我們似乎並不好解讀這幅作品，但費爾南德在她的《Loving
Picasso: The Private Journal of Fernande Olivier》中向我
們提供了一個理解這幅作品的線索。她說，她剛搬進「洗濯船」

與畢卡索同居之時，畢卡索已經在抽鴉片了，並且叫她也來嘗試。由此我們推論，在這幅畫中，畢卡索要表達的很可能就是吸食鴉片之後那種如痴如醉的感覺。而他借用了一個身著藍衣的男孩的形象，與溫暖的背景形成了鮮明的對比，我們從中也似乎可以看出畢卡索在肉體的快感和精神的虛無之間的矛盾。當然，畢卡索並沒有沉迷於吸食鴉片，他很快就中斷了。這種嘗試似乎只是強烈的好奇心使然，畢卡索對它並沒有根本的需求。

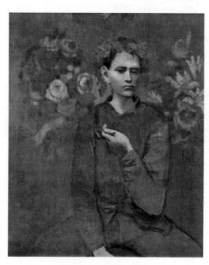

〈拿著菸斗的男孩〉
（*Garçon à la pipe*）

一幅肖像引發的沉思

1905 年的時候，畢卡索已經小有名氣了，繪畫風格的變化也使他吸引了不少畫商和顧客對他作品的關注，這其中就包括一對美國的兄妹畫商，葛楚・史坦（Gertrude Stein）和里歐・史坦（Leo Stein）。那時葛楚已經超過 30 歲，她曾在拉德克利夫學院（Radcliffe College）修讀心理學，並且在那裡結識了心理學大師威廉・詹姆斯（William James）。威廉・詹姆斯就是提出心理學上「意識流」現象的第一人，這個觀點對後來歐美意識流文學思潮產生了奠基性的影響。當然，提到他，我們還要提及一個重要人物，美國著名小說家亨利・詹姆斯（Henry James），他正是威廉・詹姆斯的弟弟。

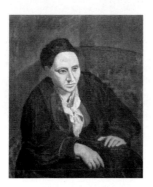

〈葛楚・史坦肖像〉
（*Portrait of Gertrude Stein*）

葛楚離開拉德克利夫學院之後，來到位於巴爾的摩的約翰霍普金斯大學（Johns Hopkins University），主修醫學，開

始從美國東海岸為上流社會女性預設的局促地位中解放出來。關於葛楚，我們還想介紹的另外一個著名事件就是，她正是美國「迷惘的一代」（The Lost Generation）文學群體的命名人，海明威與她有很密切的聯繫，而在自己的小說《太陽依舊升起》（*The Sun Also Rises*）的扉頁上，題上了葛楚・史坦的著名說法「你們都是迷惘的一代」，從而開啟了一個在 20 世紀有著重要影響力的文學流派。

葛楚與畢卡索結識之後，非常賞識畢卡索的才華，而畢卡索也非常樂意與這位有著非凡見解的成熟女性相處。葛楚有著同性戀的傾向，她身上所體現出來的男性氣質也免去了她與畢卡索交往中的許多隔閡。如費爾南德所描述的，「她強壯而且有著高貴、線條深刻的五官，她的聲音及整個人都很男性化」。總之，在畢卡索看來，葛楚不僅僅是自己的畫商，她還是自己一個非常值得交往的朋友。畢卡索認為葛楚是一個非常特別的人，顯然，對於畢卡索而言，他更願意結交的是那些有著鮮明個性的人，而不是平凡的徒有外貌而內涵貧乏的人。1905 年底，畢卡索開始為她畫一幅肖像畫。按照計畫，這僅僅是一幅明白易懂的具有寫實風格的肖像畫，可是這幅畫的創作卻為畢卡索帶來不小的麻煩，他遲遲不能對自己的表現感到滿意，葛楚不得不花了很多無謂的時間坐在那裡。這個工作一直拖到了 1906 年的夏天才算最終完成。

　　1906 年春天，畢卡索暫時放下了這幅讓他頗費心力的作品，選擇與費爾南德一起去西班牙北部一個小山村戈索爾（Gósol）度假。那是庇里牛斯山區（Pirineos）的偏僻之地，非常清靜，畢卡索和費爾南德在那裡住了幾個月。可以說，這個旅程對於畢卡索的繪畫生涯來說是個很重要的轉捩點。一些美術史家們發現，這次旅途比他在巴黎社交生活中的很多事件對他的風格影響都還要大。事實上，這次旅行是畢卡索對反思傳統和進行自我整理的過程，是畢卡索立體主義在心理上的最後醞釀期。而按照一般的見解，立體主義這樣的極具創造力的風格應該誕生在城市這樣的前衛空間裡。而歷史的吊詭之處就在於，畢卡索恰恰是在一個閉塞落後的甚至有點原始野性的小山村開始他的立體主義思想探險，這為他回到巴黎之後的立體主義風格創作打下了堅實的基礎。

第三章　巴黎的憂鬱

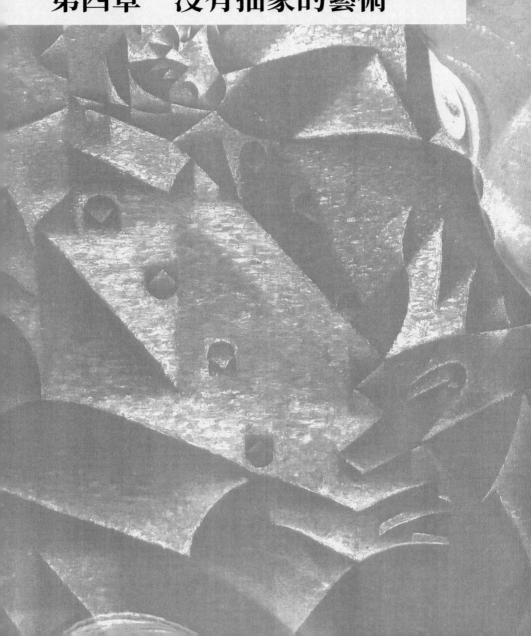

第四章　沒有抽象的藝術

戈索爾的沉思

　　戈索爾之旅像是一次蜜月之旅，因為這次旅行只有畢卡索和費爾南德兩個人。遠離繁華都市重新回到鄉土，讓畢卡索感到身心愉悅，農民般儉樸的生活也讓他在巴黎複雜人際關係中積累的緊張感消失一空。畢卡索對費爾南德說：「在西班牙我感到比在法國更幸福。」費爾南德說：「你才不是一個愛國主義者，我看你只是在鄉村比在城市更幸福。」畢卡索說：「我可沒忘記我是一個西班牙人，等我老了，說不定就會在像這樣一個遠離喧囂的地方隱居。」費爾南德笑了笑，心想：「畢卡索才不是一個能安於寂寞的人。」

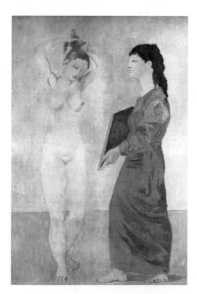

〈梳妝〉（*Toilette*）

　　在戈索爾輕鬆的氛圍中，畢卡索一方面非常舒展地繼續創作出柔和輕快的作品，如她為費爾南德畫的肖像〈梳妝〉（Toilette），畫中雕塑般的費爾南德在一位優雅女僕拿著的鏡子面前梳妝，宛若仙女下凡；而另一方面，在戈索爾靜謐的環境中，畢卡索也在反思自己的藝術瓶頸，他的頭腦裡掀起了一場整合藝術傳統和自己的藝術經驗的風暴。為什麼在史坦的肖像畫上遇到如此困難？唯妙唯肖地描繪或者說所謂傳神又有什麼意義？藝術到底應該是主觀的還是客觀的？應該要把自然和社會中的什麼東西帶進藝術？在這個時代，我們的藝術又應該用什麼方式去表現人和世界的風貌？畢卡索遭遇了困惑、懷疑和信仰危機。

　　對於藝術創作而言，思考是促使作品逐漸產生改變的過程，但不是最終的臨門一腳；真正促使藝術創作發生決定性的轉變的，往往是一瞬間的靈感。當然，靈感是一種只可意會而難以言傳的東西，它就像一顆天外流星，在不經意間砸進我們的頭腦，給我們驚喜。畢卡索就是在一個自然萬物在春之夜偷偷萌發的夜晚，迎來了這個不可思議的時刻，當時他正坐在窗臺邊吞雲吐霧。在深吸長嘆的過程中，畢卡索的頭腦變成了一間精選展室，裡面陳列著充滿原始主義畫風的高更的作品，重組著平面和空間力學的塞尚的作品，還有從羅浮宮（Musée du Louvre）搬進來的伊比利亞雕塑。突然，繆斯的靈光照進了畢卡索的頭腦，兩個明確的美術方向初步形成：一個就是對原始

的粗獷氣息的青睞，另外一個就是對構圖簡潔的追求。

　　回到巴黎之後，畢卡索匆匆完成了擱置許久的史坦的素描像，而這一次，是在模特不在場的情況下完成的。他把作品展示給史坦的時候，她感到十分吃驚，「你竟然不需要模特？」畢卡索說：「當我注視妳的時候，我再也看不見妳了。」這句話可以說是畢卡索在戈索爾之旅的一個重要領悟：藝術並非純粹客觀的表達，而是一種對主觀印象的客觀化表現。所以，對藝術家而言，沒有任何先行的條框，他必須大膽創造！

　　值得注意的是，在〈史坦肖像〉這幅作品中，我們能夠明顯地注意到畢卡索在表現史坦的面部時做了刻意的簡化，線條乾淨，造型平整，有非常強的雕塑感，而且整體畫面簡潔有力，人物的堅毅之感被完全展現出來。後來一個評論家對畢卡索說：「這就是你的蒙娜麗莎啊！」畢卡索卻並不認同：「不，這不是我的蒙娜麗莎，我只是將她畫成了一個與世隔絕的面具。」

〈亞維農的少女〉的誕生

　　1906 年秋天，在完成了曾令他感到異常困難的〈史坦肖像〉之後，畢卡索感到如釋重負。在這一時期，畢卡索畫了許多自畫像。在這些自畫像當中，他把在戈索爾領悟到的這種形式化的簡潔創作方法做了更進一步的簡化處理，1906 年後期的幾幅自畫像中，幾何感已經呈現出來，抽象化的特點也開始顯露。比如在

這時的一幅半身赤膊自畫像中，我們看到人物的臉型是非常平滑的圓弧，脖子則被處理成了圓柱體，陰影布色上非常具有雕塑感，而鎖骨到胸前的這片裸露空間則像是兩塊磚頭疊在那裡。而且在這幅半身像中，胸部和肩部被刻畫得很小且非常扁平，顯然，這幅畫已經具有非常強的形式實驗的意味。而在此後不久的〈拿著調色板的自畫像〉（*Self-Portrait with Palette*）中，這種形式更好地與一些傳統技法融合，繪畫風格簡潔明白而不貧乏細節，整體感立體而不失平整。可以說，此時立體主義的思想和風格已經大致醞釀完成，剩下的就是標誌性的作品問世了。這個時候，畢卡索第一幅真正意義上的代表作〈亞維農的少女〉（*Les Demoiselles d'Avignon*）應運而生。

〈自畫像〉
（*Self-Portrait, 1906*）

〈 拿著調色板的自畫像 〉
（ *Self-Portrait with Palette* ）

　　畢卡索構思時似乎已經有所預感，〈 亞維農的少女 〉將成
為藝術史上具有里程碑意義的作品。他為這幅作品做了十分精
心細緻的準備，先後繪製了十七張草圖，修改更是不計其數，
不厭其煩。但在問世之初，這幅畫的命運卻與畢卡索的預期相
差很大。他的朋友安・沃拉爾與費內翁（Félix Fénéon）表示
根本無法理解這幅作品，贈給畢卡索的評語竟然是「你十分有
畫漫畫的天賦」。這代表了當時一種很普遍的意見。唯一使畢
卡索感到欣慰的是，葛楚・史坦從開創性角度為他做了辯護：
「當某人在創造一樣東西時，勢必會把它做得很醜惡。為了創造
這股張力必須付出的努力必然會導致某種程度的醜惡。隨後模仿
的人可以把它變成美麗的東西，因為他們知道自己在做什麼，那

個東西已經被創造出來了。但那位創造者卻不知道自己將造出什麼樣的東西，因此他所創造的東西必定醜惡。」從葛楚的這個說法中，我們看出了她高瞻遠矚的目光，她指出藝術的創新在一開始很可能造成受眾的不理解，但這卻是必然的「歷史時差」，因為它打破了舊有的審美風尚，而以全新的美學眼光取代之。對沉迷於舊視野的欣賞者而言，創新帶來的是痛感，也必然為他們帶來醜惡的印象，然而，這並不意味著作品的失敗，恰恰意味著作品的超前。歷史證明了葛楚的判斷是正確的。

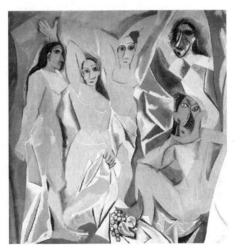

〈亞維農的少女〉
（*Les Demoiselles d'Avignon*）

　　〈亞維農的少女〉的創作是以巴塞隆納一家妓院為背景的。畢卡索最初對這幅作品的設計是要在畫面中安排五個妓女形象，另外還有兩個男性形象。但最後我們看到的〈亞維農的少

女〉刪掉了那兩個男性形象，這是為什麼呢？首先，讓我們先回到畢卡索的初稿構思，那兩個後來被刪除的男性形象分別是學生和水兵。以畢卡索其他作品當作參照，我們發現這兩個形象實際上都是畢卡索的自畫像，實際也是畢卡索的自我指涉，二者是擔任不同角色的形象。從構圖中我們可以這樣推測，其中一種代表理智，另一種代表情感，二者擴拉出一種分裂的張力。但作者的這種自我分裂傾向為什麼又會在最終定稿中被抹除呢？原因可能與畢卡索對妓女的複雜態度有關。1901 年秋天，他曾在巴黎的聖拉查（Saint-Lazare）醫院待了幾週，近距離觀察了在那裡接受性病治療的妓女。我們完全可以想像，這些女子中許多人的衰弱狀況，可能使畫家強烈體會到肉體的罪孽將帶來可怕的懲戒。而時間回溯至兩年前，畢卡索曾經在巴塞隆納的一家妓院中住了幾週，並在此期間染上了性病。這些都昭示出畢卡索本人與妓女之間的關係，這種關係既包含了本能的放縱，又有由個人理性深處的自我檢視所帶來的懺悔。顯然畢卡索並不想把自己的這種傾向展現在作品中，他在終稿中對自我分裂形象的抹除實際上就是試圖對自己這段與妓女有關係的歷史的抹除。

在草圖和終稿中，女性形象都是五個。為什麼是五個呢？這個構思很可能來自畢卡索的身世。我們知道畢卡索的童年處在五個女人的包圍之中的，她們分別是畢卡索的外婆、母親、兩個姨媽和一個女僕。在簡陋的「洗濯船」上繪製這幅奇特的作品時，

畢卡索也許並未意識到為什麼畫面上要表現五個女人，但或許在他的意識深處，某種縈繞不去的「情結」正左右著他潛意識的選擇。對一個藝術家來說，理解他的童年經驗是理解他作品的重要方式，時光過去了，但它卻留存在藝術家的記憶裡。

當然，對於這幅作品，我們今天最關心的顯然不是它的形象或者內容，而是它形象背後的思想和形式。那麼就讓我們來細細品味一下這幅作品，看看畢卡索在這幅驚世駭俗的作品中究竟要表達的是什麼，又是怎樣表達的。

立體主義的基本觀念

眾所周知，19 世紀末到 20 世紀初是人類歷史上的一個巨大的變革與交替，啟蒙運動後發展起來的現代性思想在藝術領域中遭到質疑。今天我們稱之為審美現代性，它是日益發展的工業資本主義對人的異化的一種反映，同時也是一種反抗，這股思潮就被後人統一概述為現代主義。而畢卡索所創立的立體主義，就是現代主義藝術思潮中的重要一支。它非常明確地體現出變化和革新的意識，同時，對人類自身諸如理性與感性、肉體與靈魂等基本問題也有著深入的反思和批判。這可以說是〈亞維農的少女〉的誕生的思想背景。

在藝術史內部，立體主義摒棄了古典主義的模仿論，放棄了自文藝復興以來的透視畫法，使得繪畫不再拘泥於一成不變的固定一點或兩點的透視法。畢卡索是怎樣使得立體結構在平

面畫布上得到表現的呢？我們知道，按照傳統的畫法，這是靠光的照射角度和亮度來解決的，而畢卡索認為，那只是一種「光的偽飾」，當然，這也正是早先塞尚對前期印象派批評時提出的「過於誇大傳統畫法」的問題。畢卡索更加深刻地理解了塞尚提出的如何創造「真正的自然」、「更永恆的自然」的命題，產生了對結構分解和重新組合的念頭，正如他對塞尚作品的評價：「塞尚並沒有真正去畫蘋果，他畫的是這些圓形上的空間的重量。」

畢卡索當時讓世人難以接受的思想是，當一個畫家看到了他要畫的物件的正面的時候，物件的側面和背面是否存在？繪畫是否應該僅僅表現畫家的主觀所見而無視物件的客觀形態呢？如果我們想要表達物件的這種客觀形態，我們應該透過怎樣的方式表達呢？在當時的人看來，畢卡索這種想法簡直就是異想天開，不明就裡。而我們現在明白，這些批評者顯然沒有領悟到畢卡索的哲學。任何一種偉大藝術創造的背後都是有哲學的，這種哲學超越於具體的技巧層面，是對世界和人存在的根本問題的思索，這種思索的「形而上」的性質是區分一個藝術家和畫匠的根本要素：藝術家是有哲學的，畫匠卻只有技巧。

立體主義不僅僅是一種繪畫風格，更是一種哲學的形式化表達。在〈亞維農的少女〉中，我們能夠發現人的形體完全違背透視法原則的奇怪組合，從正面看到的眼睛和從側面看到的鼻子組合在一起，從後面看到的背部和從正面看到的臉部組合

在一起。這並非一種視覺的錯誤，而是一種視角的哲學，它宣示了世界的立體性與人類視角的單面性的對立，而畢卡索的藝術實踐正試圖調和這種堅硬的對立，使它們獲得某種統一。這種統一正是人與世界的統一。由此我們還可以得出另外一個結論：哲學的眼光必然是宏大的眼光，它思考的是人類總體性的大問題，它鄙視那些固守細節的技巧派。

畢卡索的這個哲學觀和藝術觀看似驚世駭俗，實則合乎情理。他曾經經歷這樣的思考過程：「哦，試想一下，讓我們閉上雙眼，你不可能清晰地回想起哪怕一個再親密熟悉不過的人，他們不可能清清楚楚的、全部完整地出現在你的腦海裡。出現在你腦海裡的只可能是他們的一些富有特徵的『碎片』和『零件』——他們的某個器官，他們的某件服飾，乃至於他們的某個姿勢等等。這些『碎片』部分而非整體在你腦海中閃爍著、晃動著，它們不斷變換著方向和角度，同時你又彷彿是在同一時刻組合他們的不同的方向和角度；它們不斷變換著時間和空間，你又彷彿是在同一時刻將它們組合在同一個畫面中。這種完整的印象在那些古典畫家來看一定是荒誕滑稽的，可是，它們不正是更加完整和全面的真實嗎？它們不正是真正的客觀性所在嗎？我們平時對世界完整性的把握，不都是想像性的把握嗎？那些進入我們思維空間的『碎片』和『零件』，不都是擺脫了各種具體條件而來的嗎？既然自然是這樣的自然，思維是這樣的思維，那麼我們的繪畫為何不能給予表現呢？我

們為什麼還要繼續局限在過去透視法受限制的角度中呢？」透過畢卡索以上的思考，再結合我們的每一個具體生活經驗，就會發現，畢卡索的立體主義哲學基礎思想並不奇異，它恰恰就是源自我們日常生活的經驗，畢卡索發現了它並且勇敢地實踐了它，而我們在沒有充分思考之前，又有什麼理由和資格去批評畢卡索的作品「看不懂」呢？

〈亞維農的少女〉在 1937 年被美國紐約現代藝術博物館買下，永久珍藏，在當時標誌著博物館收藏現代派藝術的開端，如今也成為鎮館之寶。大多數讀者只能在圖書或是電視等媒介中看到這幅作品，而沒有機會看到它的原作，所以，在這裡需要特意交代一下這幅作品的尺寸，因為在博物館看到原作藏品和在報紙圖書上看到的縮印版圖片的感覺是完全不同的，不僅是觀賞環境和觀賞心態的問題，最直觀的就是畫面的大小為觀賞者帶來的衝擊力。〈亞維農的少女〉長 243.9 公分，寬 233.7 公分，這是畢卡索當時創作過最大的一幅作品。諸位讀者可以想像一下，站在比自己還要高大的畫面面前，畫面中充滿了原始力量與對未知的恐懼，那種尖銳的不規則的色塊拼湊和斷裂破碎的穿插處理，那種彌漫在畫面中的緊張詭異和令人窒息的氣氛，對我們會有多大的現實衝擊力。即使你一時無法用理性去理解這幅畫的深刻寓意，我想，你一定可以用心感受到一種與現代人的生存處境息息相關的存在意識。

羅浮宮竊案

我們前面說到了伊比利亞雕塑對於畢卡索創立立體主義的重要啟發意義。這裡值得一提的是，由於他對伊比利亞人的手工藝品的迷戀，他還曾被牽涉進一起羅浮宮的盜竊案中。讓我們暫時把視線轉到 1911 年。這一年的 8 月 21 日，達文西著名的〈蒙娜麗莎〉（*Mona Lisa*）在羅浮宮失竊，引起了全國乃至國際上的強烈關注。8 月 28 日，一個叫作格里·皮耶雷（Joseph Géry Pieret）的比利時青年拿著從羅浮宮偷出來的伊比利亞雕塑來到《巴黎日報》，吹嘘打劫羅浮宮是如此的輕而易舉。他的本意只是要賣點新聞賺錢，然而，此舉卻把阿波里奈爾牽涉了進來。原來，皮耶雷曾短暫做過阿波里奈爾的祕書，而阿波里奈爾的家裡就擺放過皮耶雷從羅浮宮偷出來的雕像。阿波里奈爾的好友畢卡索經他介紹也在皮耶雷那裡購得過兩尊伊比利亞雕像。警方由此將皮耶雷認定為偷竊〈蒙娜麗莎〉（*Mona Lisa*）的首要嫌疑犯，而皮耶雷拿了報社的錢後早已逃之夭夭。員警抓不到皮耶雷，就順藤摸瓜逮捕了阿波里奈爾，之後畢卡索也因為那兩尊伊比利亞雕像被牽扯進來。

便衣員警的造訪讓畢卡索非常恐懼，哆哆嗦嗦甚至都穿不上衣服。而當他在警察局的審訊室遇到阿波里奈爾的時候，昔日的好友臉色蒼白，蓬頭垢面，衣領的扣子沒扣，外套和腦袋一樣無精打采。畢卡索這時滿腦子只有盡快離開這個鬼地方的

想法，已經顧不得忠誠和友情，面對員警，他只顧為自己開脫，毫不留情地聲稱根本不認識阿波里奈爾。阿波里奈爾驚詫而嚴厲的眼神，畢卡索根本不敢面對。畢卡索的個人主義或者說骨子裡的不講義氣，在這件事中得到了充分的體現。從這裡我們也可以看出，人無完人，偉大如畢卡索這樣的藝術家，在生死關頭，仍然不顧朋友恩義。

　　後來證明，〈蒙娜麗莎〉的失竊跟阿波里奈爾和畢卡索並無關聯，只是虛驚一場。但兩人的友誼卻受到了極大的損傷。有意思的是，畢卡索並不後悔購買了皮耶雷偷竊的伊比利亞雕塑，因為這讓他得到了一個非常難得的機會去近距離觀摩了他痴迷的藝術品，這對他來說是一筆無法估量的財富。

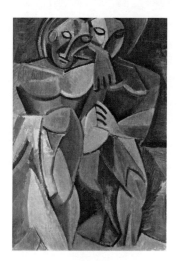

〈友誼〉
（*Friendship*）

立體主義二重唱

1907 年下半年，經由阿波里奈爾介紹，畢卡索與喬治‧布拉克（Georges Braque）相識。看似不經意的一次友誼傳遞，卻成了美術史上的大事。因為畢卡索由〈亞維農的少女〉開創的立體主義風格在當時遭到了同行和批評家的冷落和批評，而布拉克卻是畢卡索極少的支持者之一；而且，當布拉克接受了畢卡索的思想之後，他在立體主義的道路上走得比畢卡索還要健步如飛，他成為了畢卡索不同尋常的合作夥伴和精神支持者。

1909 年夏天，畢卡索帶著費爾南德重遊了西班牙的埃布羅花園村。十年之前，他曾在這裡修養，與在巴塞隆納隆哈美術學院結識的好友帕利亞雷斯一家度過了一段非常難忘的時光，畢卡索此後輾轉馬德里、巴黎等地，卻仍然對這裡念念不忘。這次故地重遊被畢卡索命名為「朝聖」之旅，在畢卡索的美術生涯中，城市對他有著更大的養育意義，但他真正的藝術思想的孵化，卻總是在鄉村完成的。這個西班牙的美麗鄉村再次對畢卡索的藝術神經產生了神奇的作用，畢卡索彷彿回到了孩童時期，城市的喧囂、同行的質疑、情人的負累，所有這一切在鄉村中都被束之高閣，他感到前所未有的輕鬆，自兒時沉澱下來的動輒爆發的恐懼感也在這時進入了長久的休眠期。

在這次鄉村旅行裡，畢卡索對立體主義進行了更為激進的探索。他描繪了一系列以群山為背景的埃布羅花園村屋頂的壯

麗風景，將塞尚的多點透視和幾何圖形的運用，在群山和大樹的描繪中推行到極致。在這幾幅作品的創作中，畢卡索傳遞出了立體主義的執拗精神，在設色方面，棕黃和暗綠的結合營造出一種神祕的氣息，這可能是因為畢卡索是懷著崇拜和感激的心情來表現這裡的一草一木的，他對這個小山村有著「神聖」般的感情。如果說〈亞威農少女〉是否屬於立體主義的開端，在藝術史上尚有爭議的話，那麼在西班牙埃布羅花園村的這些風景作品，則體現出毫無爭議的分析立體主義風格。

〈花園裡的房子〉（*Maison dans un jardin*）

〈徜徉於大自然中的兩人〉（*Paysage aux deux figures*）

　　於此同時，與畢卡索在立體主義潮流中並肩作戰的布拉克也在巴黎為立體主義進一步開拓道路。布拉克在追隨畢卡索藝術思想的同時，自己也沒有停止對立體主義的深思。就在這時候，塞尚致埃米爾‧貝爾納（Émile Bernard）的信件發表出來，塞尚信中的一句話鑽進了布拉克的大腦：「一切自然物都被還原成圓錐體、圓柱體和圓球體。」這句話可以說是畢卡索對塞尚理解的最好註腳，也是立體主義創作精神的重要方面，布拉克對此心領神會。緊接著他就嘗試用火柴盒形狀的構圖繪製了幾幅風景畫。當時已經處於先鋒地位的野獸派繪畫的代表人物馬諦斯（Henri Matisse）看到這些作品後，不無揶揄地說：「這豈不是用小立方體畫出來的嗎？」這句話雖然被認為是對布拉克的批評，卻也被廣為流傳，最終成為了「立體主義」這個名稱的來源。

〈 托爾托薩的磚廠 〉
（*Brick Factory at Tortosa*）

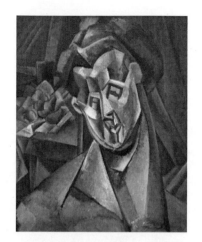

〈女人與梨〉
（*Woman with Pears*）

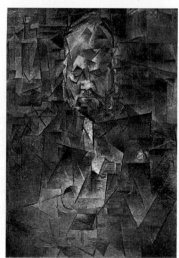

〈沃拉的肖像〉
（*Portrait de Ambroise Vollard*）

　　從西班牙回到巴黎之後，畢卡索和費爾南德搬遷到了克利希大街一套優雅的畫室公寓，但「洗濯船」也仍然得到保留，作為備用畫室和雜物儲備間。畢卡索雖然在藝術探索上標新立異，但在生活的很多方面還是非常念舊的，一方面，畢竟「洗濯船」承載了他在巴黎初期的太多歡樂和悲傷的記憶，他不忍心徹底割捨；另一方面，畢卡索也深知對於一個藝術家來說靈感有多重要，靈感有現實的來源，也有回憶的來源，這也是他保留「洗濯船」的一個原因。

　　新居與「洗濯船」相比已截然不同了，它的精美和寬敞讓我們看到狀態中翻身了 28 歲的畢卡索已經不是那個初來乍到的窮畫家了。搬到克利希大街之後，畢卡索和布拉克成了鄰居，他們有更多的機會交流自己的想法。但在新居裡，畢卡索與費爾南德的關係卻日漸冷淡下來。

　　1911 年，畢卡索與費爾南德的關係走到了盡頭。雖然兩人並未正式結婚，但也算是「貧賤夫妻」，一起經歷過一貧如洗的艱苦歲月。畢卡索如今日漸騰達，私生活上風流不斷，而在同居生活中備受冷落的費爾南德也沒有死守婦道，她對另外一個名氣微小的畫家產生了興趣，最終與他私奔。在費爾南德之後，畢卡索正式與已經交往了一段日子的伊娃‧古艾爾（Eva Gouel）結合在一起，她是與費爾南德完全不同類型的女人，雖然在相貌上不及費爾南德漂亮，但是在性格上卻非常溫柔恬靜，這對於畢卡索來說有一種不可抗拒的魅力。伊娃

為畢卡索的生活帶來了一種新的安定，畢卡索將更多的時間投入到新的感情和藝術熱情之中，與布拉克的關係也開始疏遠。這時候畢卡索更加獨立行走於立體主義美術的探險之路上，他更多地依靠自己的天才，開始用一系列新材料來發展他的拼貼立體主義，這些新材料就包括了報紙和信件等日常生活用品，而報紙和信件同時也因其本身的資訊性而豐富著畫面的內涵，這在傳統美術的眼光看來是不可思議的。畢卡索同時還大膽借鑑布拉克的發明，即在顏料中加入沙子或者木屑之類的東西，使得最後畫出來的作品有一種浮雕的效果。畢卡索駕輕就熟地探索著視覺與幻覺之間的關係，這類油畫作品也越來越富於裝飾性。這一年，畢卡索達到了分析立體主義的最高峰，立體主義進入第二個歷史階段，即按照其基本特點可稱為「雜物構成的立體主義」，藝術史上一般稱作「綜合立體主義」（法：Lecubisme synthétique／英：Synthetic Cubism）。

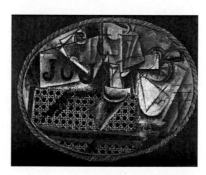

〈籐椅上的靜物〉
（*Nature morte à la chaise cannée*）

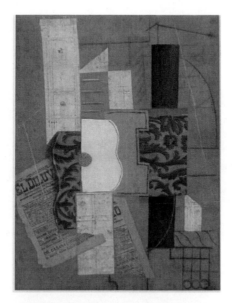

〈吉他〉（*Guitar*）

〈吉他和巴斯啤酒瓶〉（*Guitar and Bottle of Bass*）

〈快樂家庭〉
（The Happy Family）

沒有抽象的藝術

　　前面我們對畢卡索創立的立體主義在歷史上的軌跡有了基本的掌握，接下來，我們就從藝術的層面來看看立體主義到底有哪些特點。立體主義大概可以總結為以下三個要點：首先是色調的單一化特徵。畢卡索的立體主義作品中充滿了褐色、赭色和灰色，平面用黑暗的輪廓或顏色接近的漸變區域表現。第二個特徵是打破了統一的固定視角，引入了多重的視角，以至於在某個特定的時刻，我們在同一個畫面中看到的是相反的畫面。當我們注意到像盒子一樣的空間視角結構其實是近 500 年

來用以說明三維空間在二維平面上表現的構建原則時，就能更好地理解立體主義產生的意義了。這一體系不僅構建了幻覺空間，而且如迅速射出的子彈一樣建構了單個視點捕捉瞬間的畫面。第三個特徵是連貫的空間描述的缺省反而開放了原本被封閉的形狀，結果就是空間和形狀似乎混為一體，就好像視點或物體在不停地移動，我們置身於好幾幅不同的畫面之中。形狀和空間的缺失也可以連結為在一個更淺的空間構思的圖像。這意味著立體的空間可以透過平面繪畫來表示，使平面成為一個統一的新元素。

　　以上特徵在某種意義上讓人們對立體主義形成了「晦澀難懂」的印象。這裡的「難懂」是因為抽象嗎？顯然不是，我們在這裡要介紹畢卡索自己對立體主義藝術的看法，他說：「我的藝術並不抽象，更何況抽象藝術並不存在，並且也不可能存在。你可以消除寫實的所有因素，但被消除的物件卻可能永久地留下來。藝術永遠是真實的再現。」畢卡索的藝術觀和他的藝術實踐矛盾嗎？表面上看是這樣的，但是從本質上看，這種矛盾並不存在，因為藝術就其本質來說不可能是抽象的，也不可能是空中樓閣的自言自語，畢卡索實踐的是一種特立獨行的藝術表達，這些作品是要訴諸欣賞者的感官的，而不同於數學公式的推演，只是思維和思維之間的關係。在畢卡索看來，藝術是表達現實的，但卻不是你所理解的膚淺的現實表象，而是一種內心深處的激動。懂不懂並不重要，重要的是有所感。畢卡

索如此為自己辯護：「每個人都想了解藝術。為什麼不試著去了解鳥的歌唱？為什麼人們喜歡夜晚、花朵及一切周遭的事物，卻不會想去了解？但如果是一張畫，就非得了解不可？人們必須了解，藝術家作畫是因為他們非畫不可。藝術家不過是世界的一個微小部分，就像許多讓我們覺得愉悅，卻說不出所以然的事物，不需要特別關注。那些想詳盡解釋圖畫的，常常牛頭不對馬嘴。」我想，只有真正理解這句話，才能以正確的心態理解畢卡索的作品。總之，這讓我們相信，世上沒有抽象的藝術。

　　由畢卡索和布拉克掀起的立體主義思潮在第一次世界大戰前的西方世界造成了廣大的影響，抽象主義、表現主義等思潮都與它有著密切的關聯。隨著畢卡索畫展在慕尼黑（Munich）和紐約等地的展開，他的聲名日漸高漲。1914 年，他的〈賣藝人家〉（*The Family of Saltimbanques*）以 11,500 法郎的高價賣出，創造了第一次世界大戰前畢卡索個人美術作品價格的新高。但歷史的演變永遠不會給予個人長久的安寧，隨著第一次世界大戰的來臨，世界迎來了一場天翻地覆的混亂和變化，畢卡索的生活和藝術也受到重大的影響。在這多事之秋，讓我們來看大時代中的藝術家是如何應對這場變動的。

第五章　戰爭、孤獨與瘋癲

新古典主義興趣

　　1914 年，第一次世界大戰爆發。戰爭使得巴黎的氛圍發生了轉變，畢卡索發現這座繁華之都瞬間褪去華麗的晚禮服，回到了它最初政治首都的面貌。巴黎成了法國戰時動員的總部，戰爭使得愛國主義的熱情激蕩在每一個角落，一大批法國民眾穿上軍裝走上前線。藝術家本來就是社會中最敏感的群體，他們感受到了大時代的召喚，想在藝術的天地之外有一番作為。畢卡索的許多朋友也走上了前線。一直為他的立體主義藝術辯護和鼓吹的阿波里奈爾和他立體主義道路上的親密戰友布拉克也先後參軍，這讓畢卡索在戰爭初期感到十分孤寂。身為西班牙人的畢卡索可以免服法國兵役，但他卻十分渴望加入到這場戰爭中去。這時，志願兵役制度為他提供了途徑，而且在加入了志願兵的行列之後，他涉嫌偷竊羅浮宮而遭到拘留的汙點也得以從檔案中抹除了。

　　現實環境的變化很快就讓畢卡索的美術創作出現了新變化。儘管他公開發表出來的油畫作品仍然以立體主義風格為主，但他畫室中更加隱祕的作品卻反映出了他對現實主義的興趣。這些作品通常被認為是安格爾風格的，因為作品的精巧構圖和完美線條很容易讓我們聯想到這位法國新古典主義美術大師。安格爾（Jean Auguste Dominique Ingres，1780 ～ 1867）是畢卡索終生喜愛的畫家，他著名的〈土耳其浴室〉

（*The Turkish Bath*）對畢卡索的裸體畫創作產生了很大影響。有
一種解釋認為，畢卡索此時之所以發生繪畫興趣的偏轉，是因
為他的立體主義在同路人布拉克參軍離去後，缺乏了必要的回
應和陪伴，於是他在孤獨之中有向傳統回歸的傾向。正如畢卡
索的畫商朋友康威勒（Daniel-Henry Kahnweiler）說的，「那
些在立體主義歲月做的一切只有藉由合作才能做到。寂寞和孤
獨肯定令畢卡索傷心無比。正是在這個時期，他的風格才發生
了偏移。」康威勒是德國人，第一次世界大戰爆發後逃亡到瑞
士，成為因為戰爭而離開畢卡索的朋友們中的一個。

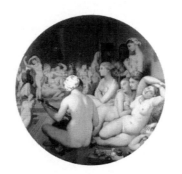

安格爾〈土耳其浴室〉
（*The Turkish Bath*）

安 格 爾（Jean Auguste Dominique Ingres, 1780 ～
1867），法國畫家。幼時，父親就培養他對藝術的興趣，
17 歲的安格爾已經是一名很優秀的畫家了。他曾深入地
研究了文藝復興時期義大利古典大師們的作品，尤其推崇

拉斐爾（Raffaello Sanzio da Urbino）。經過賈克-路
易・大衛（Jacques-Louis David）和義大利古典傳統的
教育，安格爾對古典法則的理解更為深刻，當大衛流亡比
利時之後，他便成為法國新古典主義的旗手，與浪漫主義
相抗衡。身為 19 世紀新古典主義的代表，安格爾並不是
生硬地照搬古典大師的手法。他善於把握古典藝術的造型
美，把這種古典美融化在自然之中。他從古典美中得到一
種簡練而單純的風格，始終以溫克爾曼（Johann Joachim
Winckelmann）的「高貴的單純，靜穆的偉大」作為自
己的美學原則。在具體技巧上，他追求線條乾淨和造型平
整，所以幾乎每一幅畫都力求做到構圖嚴謹、色彩單純、
形象典雅，這些特點尤其突出地體現在他的一系列表現人
體美的繪畫作品中，〈泉〉（*The Source*）、〈大宮女〉（*La
Grand Odalisque*）、〈土耳其浴室〉（*The Turkish Bath*）
等是他的代表作。

這個時期對現實主義繪畫風格的興趣，導致畢卡索在繪畫
題材上更傾向選擇肖像畫。這些作品有著明顯的安格爾風格特
徵。在今天我們看到的作品中，包括他的一系列自畫像和一幅
阿波里奈爾身著戎裝如同戰鬥英雄的漫畫，這幅畫從時間上看
應該是阿波里奈爾在 1914 年入伍之後不久創作的。更有趣的是
其中一幅非常具有仿古主義特色的男子肖像畫，一個憂鬱的男
人留著小鬍子，手中拿著菸斗。這個人肖似畢卡索的父親，這
讓我們想起畢卡索經常說的那句話：「我所塑造的所有蓄小鬍

子的男人都象徵著我的父親。」看來，這段時間的孤立無依，使畢卡索想起了童年時期父親對自己的保護。現實中唯一陪伴在畫家身邊的是伊娃，但可憐的伊娃於 1915 年年底因為肺結核而離開了人世。在那個時代，肺結核是一種絕症。眼睜睜地看著心愛的情人離開，這對於畢卡索的打擊是非常巨大的。淒涼的冬天，肅穆的靈車緩緩行進在巴黎城郊的泥土路上，紛紛飄落的雪花伴隨著悲傷難過的送葬的人們，畢卡索艱難地在雪地上邁出每一步，忍受著內心如刀割的痛苦。

〈耶穌〉（*Jesus*）

伊娃是畢卡索所有情人中我們了解最少的。畢卡索一直都沒有在自己的繪畫作品中以明確的形式保留下她的形象，他對他們的關係也始終保持著謹慎的沉默。但這卻恰恰反映了伊娃在畢卡索心目中的特別。在我們能夠猜測到的幾種畢卡索對伊

娃如此深藏於心而不表露於外的原因中，最令人信服的就是畢
卡索對伊娃的深愛，這種愛不同於占有，不同於傾慕，而是真
正意義上的兩情相悅。有的研究者認為，伊娃可能是畢卡索一
生中唯一一位完全因為愛而愛的女人。由此可以推想，伊娃的
離世對於畢卡索的打擊會有多麼沉重。

〈自畫像〉（*Self-portrait, 1918*）

　　在伊娃死後很長一段時間，畢卡索幾乎擱置了畫筆。為了
逃避曾經與伊娃一起的那些記憶，他把家搬到了蒙特盧傑的郊
區，住在一條叫作維克多·雨果大街（Avenue Victor-Hugo）
的地方。這裡距離巴黎的市中心更遠了一點。住在這裡，意味著
畢卡索離巴黎的主流藝術界又遠了一步，這種遙遠不僅是地理空
間上的，因為巴黎藝術界已經由於戰爭變成了一盤散沙。此時一
派蕭條的景象，再加上許多老朋友的遠赴戰場，使得畢卡索對社
交活動變得心灰意冷。

在伊娃逝世後這段時間，畢卡索的作品呈現出明顯的低沉與無望。這個時期的立體主義作品中流露出一種新的嚴酷，以硬邊大幾何形為特徵，展現出對毫無情面的命運之殘忍的抵抗。這些構圖嚴謹的大型畫作不再散發出構成他洛可可特色的兒童般的魅力和熱情，但仍然以所謂的新古典主義安格爾風格為主。到 1917 年，畢卡索對這種風格的操練達到了巔峰。

羅馬假期

在久久無法自拔的悲傷情緒中，畢卡索接受了尚‧考克多（Jean Cocteau）的邀請，遠赴羅馬。

事情是這樣的，作曲家艾瑞克‧薩提（Erik Satie）擔任中間人，將非常傾慕畢卡索的詩人兼導演考克多介紹給畢卡索認識，因為考克多有一個大膽的設想，想把立體主義藝術的視覺效果運用到表演藝術中去。他想邀請畢卡索去羅馬加入考克多和蒙特卡洛俄國芭蕾舞團（Ballet Russe de Monte-Carlo），為他的新劇〈滑稽表演〉（*Parade*）設計布景和服裝。當時正值畢卡索的藝術低潮期，他關在畫室中的沉鬱心情在考克多的口若懸河中得到了很大的舒緩，他欣賞健談且深通世故的考克多為他帶來的樂趣，於是便開始了自己的「羅馬假期」。

伴隨著 1917 年春天的羅馬之行，畢卡索的幽默感和創造力都復活了。生活總要繼續，人不能一直沉浸在記憶和悲傷中。而擺脫它們的最好辦法就是徹底換個環境，甚至在一段時

間裡擺脫過去的人際關係，這對一個人情感和精神的自我治癒是十分有好處的。那幅才華橫溢的立體派畫作〈義大利女人〉（*Italian*）表達了畢卡索在羅馬時期的歡樂情緒。而羅馬之行給畢卡索更大的驚喜在於，作為文藝復興發源地和歐洲最重要的美術中心之一的義大利，為畢卡索提供了觀瞻古典美術的重要機會。對於一個藝術家而言，這不啻是一次偉大的朝聖之旅。這些古典作品讓畢卡索對具象派美術產生進一步的興趣，這對於立體主義的美術創新來說是一種重要的補充和制衡，因為平衡是偉大藝術作品的重要標誌之一，任何極端藝術都只能是實驗品，而不可能成為最終的經典，只有那些能夠繼往開來、相容並蓄的作品，才能獲得永恆的不朽價值。這種平衡感已經在畢卡索為〈滑稽表演〉所進行的舞臺設計體現出來，這種舞臺設計相容了兩種藝術風格：現實主義和立體主義。它們經由畢卡索的天才融會，形成了極佳的美學效果。

〈義大利女人〉（*Italian*）

〈拉開帷幕〉
（*Theatre Curtain for Parade*）

　　但可惜的是，〈滑稽表演〉並沒有獲得市場的成功。這也許就是藝術作品在藝術水準和市場標準的錯位之下造成的一個十分吊詭的情況：藝術水準高，往往曲高和寡，不易為市場所接受。而那些更加平庸的常規藝術，卻能夠貼近或者迎合最廣大的社會群體，使得創作方獲得不錯的市場收益。

　　但羅馬之行是畢卡索個人的一次偉大勝利，藉著這次演出的機會，那些數量極少但非常有品味的觀眾將他捧為國際美術界的一顆明星，並且輾轉將他介紹給了具有極大購買潛力的上流社會人士。可以說，這一次羅馬之行為畢卡索的作品進入國際舞臺打下了不錯的基礎。

〈伊果・史特拉汶斯基肖像〉
（*Portrait of Igor Stravinsky*）

　　在羅馬期間，畢卡索與整個劇團，從劇務人員到演員都保持著非常融洽的關係，他對這些夥伴的心理和生理特徵都產生了極大的興趣，而這種興趣反映在他為他們繪製的素描和肖像畫裡面。這個過程裡，他與著名的俄國作曲家伊果・史特拉汶斯基結成的友誼也許是最有意義的。兩人可謂是惺惺相惜，畢卡索為史特拉汶斯基音樂的崇高宏偉而動容，而那位生氣勃勃的俄國人則對畢卡索的美術才華讚不絕口。畢卡索還為史特拉汶斯基畫了不少速寫，看來這是兩人交流的一項例行活動。他們當時很可能是相對而坐談論藝術，有時會有激烈的辯論。畢卡索手持畫筆，記錄下這位音樂家的形色樣貌。

愛情進入墳墓

　　畢卡索的才華和風流使得他不可能長久單身。與往常一樣，在芭蕾舞劇團，他又找到了一個新情人 —— 奧爾加‧柯克洛娃（Olga Khokhlova）。她是一個俄國軍隊上尉的女兒，比畢卡索整整小了十歲。在劇團裡，她不太引人注目。與對伊娃的間接隱祕的描繪相比，畢卡索對奧爾加的描繪則是非常直接和具體的，他凸顯出了奧爾加的各種狀態和髮型。情人眼裡出西施，畢卡索對奧爾加的描繪與奧爾加當時的照片顯然有著一定的距離，畫家賦予他的情人一種照相機捕捉不到的美感。或許，我們可以這樣解釋，繪畫藝術較之於機械攝影，能夠捕捉到更豐富的人物美感，它可以將人身上的更多精神面的特質帶入畫面，而攝影的機械複製性則占了更大的部分，它展現的是一個刻板的真實，而非有血有肉、更為立體和豐富的真實。從這一點上看，我們似乎可以回答那個老問題，攝影技術的發明是否將取代繪畫藝術？答案顯然是否定的，因為攝影技術的機械複製性永遠都無法替代人的生命力與精神性。今天我們看到，隨著技術的進步，攝影的功能已經不僅僅是記錄，人們將它發展成為一種藝術門類。但攝影藝術可能會被賦予自己的美感特質，但卻絕不可能取代繪畫藝術。

　　在〈滑稽表演〉首演之後，畢卡索與劇團一同來到巴塞隆納。當其他人奔赴下一個城市的時候，他和奧爾加留了下

來，一起回家看望了母親和妹妹，他們已經有好幾年沒有見過面了。畢卡索把自己的那幅〈圍著披巾的奧爾加〉（*Olga Khokhlova in Mantilla*）送給母親作為禮物。而母親則把一句在我們今天看來頗為吃驚的警告送給了奧爾加，她說：「巴勃羅絕不會使你或者任何其他女人幸福，他只對他自己有利，不對任何人有利。」熱戀中的奧爾加並沒有把這句話記在心中。最終事實證明，她與畢卡索即將走入一段互相折磨的婚姻之旅。那年秋天，畢卡索帶著奧爾加回到巴黎蒙特盧傑的家，他們在那裡一直住到 1918 年 7 月 12 日兩人結婚為止。兩幅以奧爾加為原型的小裸體畫是這個階段的紀念。這兩幅畫似乎已經反映出畢卡索對被奧爾加嚴格控制的家庭生活的一絲惱怒，其中一幅畫家在蒙特盧傑的雜亂房間的鳥瞰素描十分形象化地描述了畢卡索生活的新變化：自己和奧爾加一本正經地坐在一張大餐桌的兩頭，一位蓬頭垢面的女僕正在伺候他們吃午飯。我們可以看出，貴族出身對生活細節十分講究的奧爾加，已經開始為她的情人先前沒有規律、不拘禮節的生活方式強加上了一種不協調感。

〈椅子上的奧爾加〉
(*Olga in an Armchair*)

　　畢卡索與奧爾加回到巴黎之後不久，俄國爆發了十月革命。身為一個舊軍官的女兒，奧爾加回到祖國的道路被堵死了。她感到一種前所未有的漂泊感，希望用婚姻使自己獲得一種穩定的生活。她對畢卡索表達了這樣的意願。畢卡索雖然並不願意讓婚姻束縛自己的自由，而且，在與奧爾加同居的這段時間裡，他已經感受到，這樣一個對生活極其細緻講究的俄國貴族後代為自己生活的固有節奏帶來的破壞，但是，畢卡索卻動了娶奧爾加的心思，這源自這個藝術家脆弱的自尊心。我們知道，奧爾加‧柯克洛娃是俄國貴族，儘管不是很高的階層，但相對於畢卡索底層的出身，已經算得上是上流。畢卡索認為奧爾加的血統能為他帶來某種自己難以預想的社會地位，並將

他帶入一個始終不能進入的上流社會的時髦世界，這一點對畢卡索有著巨大的吸引力。1918 年 7 月 12 日，兩人步入婚姻的殿堂，這是畢卡索的第一次婚姻，也是一次註定失敗的婚姻。而第一次世界大戰，也剛好在這一年硝煙散盡。

死亡和出生敲的是同一口鐘

畢卡索與奧爾加婚後不久，就搬回了巴黎市中心一條叫作鮑埃蒂耶街的時髦而繁華的街道。

畢卡索搬來的同一時期，畫商們在戰後也紛紛回到了這裡。保羅·居羅姆就是其中一個，他到達的這一年，就為馬諦斯和畢卡索在聖霍諾勒自己的畫廊裡舉辦了一次聯合畫展。眾人滿懷對畢卡索這位以立體主義聞名的畫家的期待，到達畫廊看到的卻多是有著強烈的現實主義傾向的畫作，以至於為畫展的目錄寫序的阿波里奈爾不得不用道歉的口吻說：「他改變了方向，回到了他原來的道路上。」顯然，當畢卡索從立體主義的激進探索向新古典主義風格進行回歸的時候，他曾經的知音阿波里奈爾的思想並沒有跟上。

在經歷了立體主義的風浪搏擊之後，回歸的現實主義不再是按照古典風格理解的現實主義了，而是一種否定之否定的現實主義。我們可以用任何舊有的風格流派來替他的作品進行命名，但是，任何過去的風格流派的概念都無法概括畢卡索的藝術實踐。我們還需要注意的是，一個畫家創作風格的演變是社

會歷史和個人經歷合力的結果，你沒有任何理由說一個藝術家只可以或者只能夠創作一種類型的藝術作品。這是我們了解畢卡索時應該特別注意的。

阿波里奈爾本來就因為戰爭中頭部的重創而身體虛弱，1918 年秋天，他又感染上了流行性感冒，結果一病不起，幾年之後就離開了人世。當得知這個消息的時候，畢卡索正在浴室裡刮鬍子，我們可以想像鏡子中那張臉的驚慌失措。畢卡索的內心深處，始終覺得有愧於阿波里奈爾，雖然羅浮宮偷竊事件之後二人表面上仍然維持著友誼，但是，這種友誼顯然已經不是最初的模樣了，這種狀態已經非常脆弱，就像畢卡索晚年的很多繪畫一樣，空有表面的裝飾性，而沒有了內容的實在性。現在，阿波里奈爾離開了人世，畢卡索這才發現這個詩人對他來說有多重要，他對自己不僅有事業上的理解和幫助，還有精神上的支持。許多年之後，當畢卡索進入彌留之際的時候，他口中喃喃的也是這個朋友的名字，但那時我們已經無法知道，這臨終前的呼喚，是一種出於愧疚而悲情的懺悔，還是一種出於寂寞而對友誼的渴望。

令畢卡索失望和悲涼的不僅僅是朋友的離世，還有他非常不自在的家庭生活。奧爾加將他帶入一種徹底改變他以前沒有規律、悠閒自在的方式的生活。她表現出了一個極端守舊、愛慕虛榮的女人的慣有模式，堅持畢卡索和他們的家庭生活應該時髦有序。在 1918 年到 1920 年期間，畢卡索的藝術源泉似乎已

經接近乾涸，他描繪出的一大批新古典主義的裸體畫，在標準的人體比例和構圖中，表現出了一種類似義大利風格主義的繪畫的痕跡。但這些作品顯得都非常平庸。

> 　　風格主義一詞源於義大利文「Maniera」，也被譯為樣式主義和矯飾主義，它反對理性對繪畫的指導作用，強調藝術家的內心體驗與個人表現。風格主義的作品繪畫精細，表面效果華麗，多戲劇性場面，用不對稱和動盪取代拉斐爾式的統一風格。從歷史角度來看，風格主義一詞常被用來形容在文藝復興晚期（1550 ～ 1580）出現的一種潮流，這個潮流在當時藉由瘦長的形式、誇大的風格、不平衡的姿勢來描繪人類和動物，以此產生戲劇化和強而有力的影像。甚至連米開朗基羅（Michelangelo）也曾被稱為風格主義者—他晚期作品中的馬匹和人類的外形的確近乎失去平衡的樣子。在當時義大利混亂的局勢下，風格主義成為一種以鼓舞人心和虔誠為目標的藝術流派。

〈婚禮〉（*First communion*）

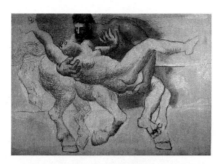

〈德雅尼拉被劫圖〉
(*Abduction. Nessus and Deianeira*)

　　1920 年的夏天，奧爾加的懷孕終止了畢卡索那種了無生氣
的美術實踐。一種即將成為父親的朦朧的興奮感，似乎重新啟
動了畢卡索的藝術靈性。比如生氣勃勃的〈德雅尼拉被劫圖〉
就是這一階段極具代表性的作品。隨著奧爾加的肚子的增大，
畢卡索畫面中的女戰士變得多起來，且越來越笨重，他刻意用
僵硬的線條和色塊來追求人物的體積感，強烈的明暗對比也使
得畫面傳遞出雕塑般的量感，一種超現實主義的意味躍然紙
上。她們有時候身體龐大笨重如恐龍，彷彿一聲咳嗽就能引得
她們衝向觀眾。這些畫面寓含了某種深深的不安，這種不安正
是畢卡索在奧爾加懷孕期間的精神狀態，一方面是由於奧爾加
的憂鬱症傾向，另一方面則是對新生命誕生的一種夾雜著期待
的恐懼感。在藝術中大膽而苛求變化的畢卡索，在生活中卻是
一個軟弱而守舊的人，他對已經適應了的生活總有一種慣性，
這種慣性加深了他對即將到來的變化的恐懼。

繪畫風格的嬗變

世間唯有生命的力量不可阻遏。畢卡索迎來了自己的第一個孩子——保羅（Paulo Joseph Picasso）。在保羅出生後的頭幾個月裡，畢卡索的一系列素描都表現著母愛的主題。但是，不久之後，主題發生了一種大反轉，作品中的女性變得冷淡而沉默寡言，畫家自身似乎與畫中人已經脫離了某種親密的關係，這似乎是畢卡索和奧爾加關係惡化的一種暗示。

保羅出生後的那個夏天，一家人在風景如畫的楓丹白露（Fontainebleau）度過。在此期間，奧爾加的社交虛榮心變本加厲，堅持要求擴充僕人團隊。畢卡索則創作了幾幅重要的作品，其中包括立體主義的集大成式作品——〈三個樂師〉（*Three Musicians*）。這幅作品集中了畢卡索一貫採用的立體主義技巧：在一個平面上同時呈現出多種視覺角度；人物形象的身體交錯在一起，如同剪紙；綜合運用誇張、扭曲、錯位等手法，也不排除將音符這樣的抽象因素用樂譜直接呈現在直觀畫面中，給予人亦真亦幻的視聽空間的想像；冷色和暖色的劇烈反差使得這幅作品讓你不那麼「舒服」，但這種「不舒服」卻能夠喚醒你某種似曾相識的人生體驗。隨著奧爾加的精神狀態的進一步惡化，我們可以想像這幅作品的「聽覺效果」一定是非常鬱結和緊張的。

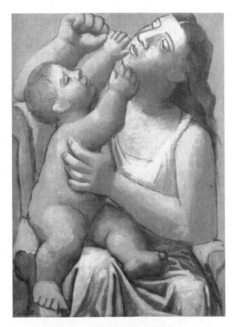

〈母與子〉（*Mother and child*）

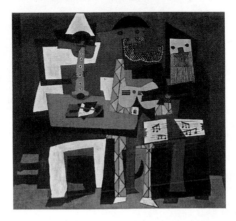

〈三個樂師〉（*Three Musicians*）

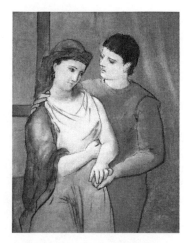

〈情人〉（*The Lovers*）

　　到 1922 年的下半年，畢卡索的美術風格發生了另外一種變化：從先前的鬱結和緊張走向了一種寧靜和放鬆。從這個時期的作品中，我們能感受到文藝復興時期那種清秀溫暖的畫面，而不再是古希臘雕塑般剛健有力的風格。這種變化主要體現於他描繪的女性形象，這些女性形象不再被展示為怪誕的身材、重量和構形的不勻稱，卻令人想到青年時期的提香（Titian）筆下雍容典雅的美人。她們不再被表現得呆滯和愚蠢，眼神開始投射出智慧和溫柔的光芒。也就是說，畢卡索描繪女性的筆鋒不再是嘲弄和譏諷，而多了許多善意和溫情。這些作品相比於他的立體主義作品，在當時得到了更多大眾的喜愛，可以說，在畢卡索曾經創作的作品中，沒有哪一幅作品的印數能夠超過〈白裝女人〉（*Woman in white*）、〈情人〉以及保羅的肖像畫。

提香（Titian，1490～1576）是義大利文藝復興後期威尼斯畫派的代表畫家，被譽為西方油畫之父。早期作品受拉斐爾和米開朗基羅影響很深，他的作品比起文藝復興鼎盛時期畫家的作品，更重視色彩的運用，對後來的畫家如魯本斯（Peter Paul Rubens）和普桑（Nicolas Poussin）都有很大的影響。〈烏爾比諾的維納斯〉（*Venus of Urbino*）、〈聖母升天〉（*Assumption of the Virgin*）、〈神聖與世俗之愛〉（*Sacred and Profane Love*）等是他的代表作品。

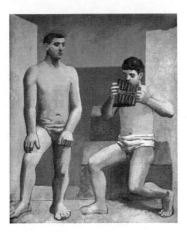

〈潘神簫〉（*Pan's flute*）

　　而此時他筆下的男性形象則非常俊朗。1923 年著名的作品〈潘神簫〉就是這個時期輕鬆愉悅風格的一個巔峰，它描繪了兩個雕塑般的年輕男人站在海岸之前的石階之上，其中一個男人簫聲嫋嫋，另外一個則凝視遠方，若有所思。這是一幅具有強烈希臘感的作品，但卻有著極其輕快的整體氛圍。從這個時

期畢卡索風格的變化中，我們大抵可以猜測，是新生兒成長的
力量為他帶來了鼓舞。兩歲的保羅正值非常可愛且討人喜歡的
成長期，牙牙學語，步態嬌憨，即使畢卡索再個人主義、再特
立獨行，也難抵孩子生命力量的感召。我們也可以大概推斷，
這時候他和奧爾加的緊張關係有所緩和，家庭生活相對處於一
個短暫的和諧階段。

〈海邊奔跑的兩個女人〉
（*Two Women Running on the Beach*）

　　時光荏苒，雖然也有間歇的動盪發生在家庭生活中，但總
體而言這幾年還算安穩。到了 1925 年，我們發現畢卡索的立體
主義發展到了一個狂亂、冷酷和恣肆的時刻。這一年，他在蒙
地卡羅與先前合作過的俄羅斯芭蕾舞團的老團長和演員相聚。
不知是這次敘舊勾起了他的羅馬回憶，還是出於對伊娃抑或是
奧爾加的複雜情感，他突然創作了〈三個舞蹈者〉（*The Three
Dancers*）這樣令人生畏的作品。畫面中，三個舞蹈者扁平如

紙，他們的四肢、胸部、眼睛等器官全都擺得亂七八糟，面部表情或猙獰、或呆滯、或不屑一顧。他們肆無忌憚地瘋狂跳躍著，如同性高潮一般扭曲著，又好似地獄般折磨人的酷刑加身。畢卡索一直將這幅作品私人收藏，也許是出於一種自我鞭撻或者懺悔。我們很難確切地知道他內心到底領悟到了什麼東西，或者是在回憶的角落裡發現了什麼令人遺憾的錯過或占有。

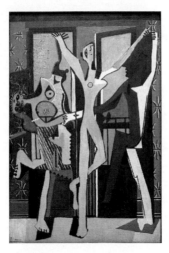

〈三個舞蹈者〉（*The Three Dancers*）

〈吉他〉（*Guitar*）

　　1926 年，畢卡索的創作風格再次發生變化，這次的變化在思想上和技巧上都有所反映。看看他在這一年 5 月創作的〈吉他〉（*Guitar*）。這是一塊用釘子釘住的黃麻布袋，釘子取代了畫家原來有意使用的鋒利的刮鬍刀片，使用刀片是出於任何人想拿走作品都會被割破手指的構想。在某種程度上，這可能受到了當時非常流行的超現實主義的影響。畢卡索曾經一度與超現實主義的創始人安德烈‧布勒東（André Breton）過從甚密，還為布勒東創作過一幅肖像銅版畫。超現實主義詩人路易‧阿拉貢（Louis Aragon）和保羅‧艾呂雅（Paul Éluard）也是畢卡索的親密朋友。雖然受到超現實主義的影響，但畢卡索本人並不是超現實主義的畫家，他有自己的陣地，其他的藝術思想和技巧，都必須劃清自己的地盤消化吸收之後，才能出現在簽有畢卡索名字的畫布上，誰都無法從思想上帶著畢卡索走。對任何一個人來說，建立自己的根基都是非常重要的，只有這樣你才不會人云亦云，隨風擺動；只有這樣你的創造力和應變力才能得到最好的展示。

　　超現實主義是從法國開始的文學藝術流派，源於達達主義（Dada），並且對視覺藝術產生了深遠影響。它於 1920 年至 1930 年盛行於歐洲文學及藝術界。超現實主義文藝思潮的出現，反映了第一次世界大戰後歐洲資產階級青年世代對現實的恐懼心理和狂亂不安的精神狀態。它的

主要特徵是以所謂「超現實」、「超理智」的夢境、幻覺等作為藝術創作的源泉，認為只有這種超越現實的「無意識」世界才能擺脫一切束縛，最真實地顯示客觀事實的真面目。超現實主義對傳統的藝術觀念具有巨大的顛覆性。

當然，此時畢卡索藝術上的轉變歸根究柢還是與家庭生活的變化息息相關的。從 1924 年開始，奧爾加的精神健康急劇惡化。了解奧爾加的朋友曾透露，此時奧爾加已經患有慢性精神病，行為開始失常。我們無法確切知道畢卡索是否要為奧爾加的精神問題負責，但曾有研究者認為畢卡索是一個「毀滅者」。總之，1924 年到 1930 年，我們可以把畢卡索的作品看作奧爾加病情的反映。種種魔女的形象接二連三出現在畢卡索的作品中，這些形象同時也反映出了畢卡索自己不可遏止的焦慮感。

〈扶手椅上的女人〉
(*Femme dans un fauteuil*)

〈 紅色扶手椅上的裸女 〉
（ *Large nude in red armchair* ）

　　這一系列精神變態者的肖像畫中，最尖銳的一幅是〈紅色扶手椅上的裸女 〉。這幅畫展現了一個極其孤獨可憐卻露齒怪笑的人物形象。她畸形的身軀和拉長的肢體展示出一種妄想和無助。畫面上黃色和黑色的強烈對比，帶出一種絕望的視覺感受，彷彿一具孤立無援的行屍走肉正在眼睜睜看著自己痛苦地腐爛掉。這是對奧爾加精神狀態的一個暗示，既充滿了畢卡索身為丈夫的同情，也展示出一種難以忍受的厭惡感。

　　生活中，奧爾加整天大呼小叫，無休止地重複某個單純的念頭，直至畢卡索滿足她的要求為止。有時候她甚至一路追趕畢卡索，罵出非常難聽的詞彙和句子，如同在罵一個路人。他們的生活已成為彼此的地獄。畢卡索的創作因此受到巨大的影響。1920 年代末期，畢卡索經常創作的主題，是一個醜八怪

女人在掙扎著開一間簡易浴室的門，而她總有鑰匙。這似乎就是奧爾加重複而古怪的行為的隱喻。這幅畫面在某種程度上對女性的褻瀆當時就引起了輿論的譁然；而將女性在畫面中表現得如此不堪，也可以說是畢卡索在老年產生「厭女症」的一種前兆。

〈開更衣室門的女人〉
(*Bather opening a cabin*)

第六章 你的名字叫作風流

溫順的小羔羊

　　就在畢卡索被奧爾加折磨得焦頭爛額時，一個新情人走進了畢卡索的生活。當然，我們也完全可以說是畢卡索把奧爾加折磨得焦頭爛額，因為從多方面來看，畢卡索顯然並非一個好丈夫。一個人的才華過盛，往往會使他過分地自我，對於與他親近的人就總是索求多於付出。而畢卡索的情況更加誇張，他的風流成性使得他的頭腦裡根本就沒有對愛情和伴侶忠貞的概念。用今天的話說，他是個負心漢加虐待狂。

　　畢卡索的這位新情人叫作瑪莉 - 德雷莎‧沃特（Marie-Thérèse Walter）。其實早在 1927 年她就與畢卡索相遇了。那時候瑪莉 - 德雷莎是一個十七歲的天真少女，單純無知，天真無邪。畢卡索在地鐵站的人群中無可救藥地被她捕獲。德雷莎有著希臘雕塑般的樣貌，她膚色白皙，姿態妖嬈，風度高貴，彷彿是從古希臘奧林匹斯山上走下來的文藝女神，簡直就是一個完美的模特兒！畢卡索採用了自己與少女搭訕的經典方式，首先恭維一番對方的美色，然後溫情脈脈地說：「我是畫家畢卡索，可以榮幸地為您畫一張肖像嗎？」瑪莉 - 德雷莎還很羞澀：「我可以嗎？」畢卡索十分高興：「您可以，您當然可以。」

　　畢卡索與德雷莎的這次相逢也讓我們想起了馬奈與維克托麗娜‧莫杭（Victorine-Louise Meurent）的初次相逢，只不過維克托麗娜是馬奈在大街上的人流中發現的完美主角。馬奈

是畢卡索一生都非常欣賞的畫家。青年時期，畢卡索就對馬奈的作品〈奧林匹亞〉（*Olympia*）進行過模仿，〈奧林匹亞〉的主角正是維克托麗娜；而在晚年，畢卡索對馬奈〈草地上的午餐〉（*Le Déjeuner sur l'herbe*）又進行了不下 200 次的模仿，這幅作品中，主角仍然是維克托麗娜。畢卡索如此唐突地搭訕德雷莎，或許就是以馬奈為楷模的一次自我實踐。而事實上，瑪莉 - 德雷莎之於畢卡索，正如維克托麗娜之於馬奈，她們在這兩個藝術家男人的心中，都代表著一種內在理想的現實化。畢卡索第一次與德雷莎萍水相逢便已有似曾相識之感，因為，他已經無數次將這個理想的形象涉於筆端。人群中的德雷莎，其實是從畢卡索畫布上走出的德雷莎，她代表著畢卡索在漫長的一生中一次又一次回味無窮的古典夢幻曲。

起初，畢卡索顯得非常從容，僅僅是把德雷莎當作一個普通的模特兒，就像以前他所雇用的模特兒一樣。然而後來，他的內心卻是情思湧動。從 1927 年到 1931 年畢卡索的作品中，我們都能發現一條希臘側身像特徵的主線，但畢卡索似乎在有意迴避正面地描繪和表現德雷莎。這似乎意味著畢卡索還沒有打算結束自己與奧爾加的婚姻。但 1930 年以後，畢卡索的作品中開始出現對比奧爾加和瑪莉 - 德雷莎的畫面。例如〈畫室〉（*The studio*）中展示了一個野獸般撕咬的頭將要進入裝著一個古典側像的畫框。這似乎暗示出，作為畢卡索相依為命的美

術，它的邊界正在被奧爾加不斷侵犯，而畫中畫的主角似乎就是他的新歡瑪莉－德雷莎。如此看來，畢卡索似乎已經意識到，自己無論從藝術創作還是感情生活來說，都有必要與奧爾加來一個了結，他們的婚姻走到了破裂的邊緣。

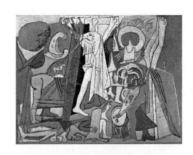

〈耶穌受難〉
（*Crucifixion*）

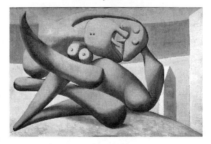

〈海邊的人形〉
（*Figure At The Seaside*）

德雷莎被畢卡索調教得服服貼貼，甚至對他言聽計從，這包括他們在床笫之間的冒險。偷情本身的成就感並不能讓畢卡索感到滿足，他渴望各種各樣的新花樣。藝術研究者莉蒂亞‧賈思曼在德雷莎晚年與她聊天的時候得知，「瑪莉－德雷莎的很

多生動持久的回憶,就是關於畢卡索進行性受虐遊戲的細節。
她回憶起他們初次雲雨的情形,畢卡索『要求』她配合自己的
種種奇妙的要求,她那時候真是太天真了,他的這些要求讓她
笑了起來」。「巴勃羅不許我笑,他總是對我說:認真點!」
在性生活上進行反常規的實驗,對畢卡索而言卻是一樁認真的
事情。他不僅僅是為了滿足自己的欲望,也是為了滿足自己打
破文化禁忌的快感。這就是被法國作家喬治‧巴塔耶(Georges
Bataille)提倡的色情藝術的目標。

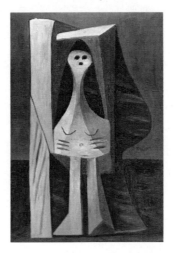

〈沐浴者〉
(*Grande Baigneuse*)

　　巴塔耶對畢卡索體驗的這一套性欲、違禁和超然之間的關係
很感興趣。他說:「施暴快感充斥著色情藝術的每個領域。基

本上，色情藝術的領域就是暴力和違禁的領域。」畢卡索更大的快感，也許就來自一種對暴力和違禁的嘗試，而這也可以說是他對自己不如意婚姻的一種發洩管道，德雷莎則不失時機地成了畢卡索溫順的小羔羊。而另一方面，與德雷莎的這段關係也出自畢卡索另一種隱祕的心理。如巴塔耶所說：「追求美就是為了能夠玷汙，不是為玷汙而玷汙，而是想要獲得某種褻瀆的快感。」畢卡索有一次也親口承認，女人被他劃分為「女神」和「腳踏墊」兩類。畢卡索心目中很少有什麼快感能夠比得上把女神變成腳踏墊的快感。雖然在與畢卡索的交往中，有些女人是甘願受踐踏的，但畢卡索對待女性的這種態度肯定是錯誤的，我們不應苟同。

雕塑家畢卡索

　　1928年，畢卡索創作了希臘牛頭人米諾陶洛斯（Minotaur）的拼貼畫。神話中的米諾陶洛斯，是個半人半牛的怪物。牠住在地下迷宮中，以吃人肉為生。米諾陶洛斯象徵著人類潛意識迷宮中吞噬一切的欲望。在畢卡索的拼貼畫中，我們可以看到這頭怪獸落荒而逃的情景，牠碩大的頭部和雙腿緊緊挨在一起，兩腿之間還夾著一個雄性生殖器。這副形象正是這一年畢卡索自己的生活寫照。畢卡索從奧爾加的瘋癲和自己的愧疚中落荒而逃，逃到了與德雷莎營造的肆無忌憚的官能王國中去。

畢卡索以自己的切身經驗印證了那句古老的西班牙諺語：「男人都唾棄性，卻又都離不開性。」

在糾纏於個人情感的這段時期，畢卡索的美術事業雖然受到不小的影響，但是身為一個個人主義者，畢卡索永遠都不會像當年他的朋友卡薩吉馬斯那樣，把自己的全部精力奉獻在兒女情長之上。事業對於畢卡索才是第一位的，他要用藝術征服世界。征服女人，似乎只是他的業餘愛好。雖然畢卡索一生情人無數，但他愛過的很少，或許這也是他的痛苦所在，占有、征服乃至性欲的滿足都不等於能真正體會到愛，愛也是需要能力的。

一直試圖尋找新美術表現途徑的畢卡索，1928 年開始與胡利奧‧岡薩雷斯（Julio González）合作。前文提到，岡薩雷斯正是畢卡索在巴塞隆納「四隻貓」酒館裡認識的老朋友，他是一位訓練有素的金屬鍛工和技工。巴黎的再聚，畢卡索挖掘出了岡薩雷斯鐵質雕塑的技能，開始創作一系列的金屬雕塑和多媒材作品。1931 年到 1932 年期間，畢卡索的雕塑活動達到了一個頂峰，作品數量很大，品質也高，包含了多媒材作品、石膏浮雕、小木雕像、青銅雕像等不同的種類。他還與岡薩雷斯一起承擔了阿波里奈爾紀念像的創作工作 —— 宏大複雜的構成雕塑〈花園裡的女人〉（*Woman in the Garden*）。這幅作品嚴格遵從阿波里奈爾生前對自己死後紀念像的描繪。遺憾的是，巴黎市政府任命的負責挑選作品的委員會拒絕了這幅作品，畢卡索最後自己將它收藏起來。

　　畢卡索與岡薩雷斯的合作是多年友誼的重敘，同時也是一次雙贏的合作。兩人的合作使得岡薩雷斯從一名不起眼的技工變身為一位重要的美術家，也使得畢卡索獲得了公認的雕塑家的名號（此前畢卡索只是偶爾進行雕塑創作）。但畢卡索後來沒有與岡薩雷斯發展成類似與阿波里奈爾那樣的友誼，因為岡薩雷斯靦腆的、優柔寡斷的性格並不符合畢卡索心中理想同伴的條件，他總希望自己的同伴能夠拿出大量的熱情和自信。這也是畢卡索的蠻橫所在，他的孤高使得很多人對他只能崇拜，而很難靠近。

　　1931 年，畢卡索買下距離巴黎 40 英里左右的布瓦熱盧大莊園。這座莊園草木蔥鬱，安靜美麗，不僅可以為他頭腦中已經成形的巨型雕塑提供必要的空間和場地，還為畢卡索提供了另外一種場所：在這個幽靜的地方，他可以避開奧爾加窺視的眼睛和瘋狂的尖叫，與情人瑪莉 - 德雷莎愉快地雙宿雙飛。這時候，我們也可以總結出畢卡索身上的一個規律：一旦投入一個新情人的懷抱，就要遷居到一個新的地方。當然，這種遷居並沒有使他斬斷與過去生活的聯繫，畢卡索無論身處何地都保持著對舊住宅的控制權，猶如他繼續與所有被他拋棄的舊情人藕斷絲連一樣。

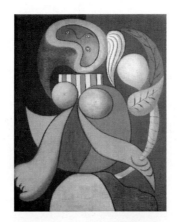

〈持花的女人〉（*Woman with a Flower*）

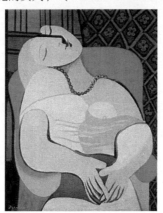

〈夢〉（*Le Rêve*）

　　布瓦熱盧莊園的畫室剛建好，畢卡索就創作了一幅田園畫，畫面中瑪莉-德雷莎玉體橫陳，如同嬰兒一般熟睡，優雅的姿勢猶如一朵向著太陽盛開的花瓣。史坦伯格（Robert Jeffrey Sternberg）將這幅畫的主題歸結為「守護睡美人」，實在是貼

切極了。這個題材與畢卡索的生活習慣或許有很大關係，他喜歡深夜工作，這就使得他有了很多觀察情人睡眠的機會。敏感的畫家自然就有用畫布將那些可愛的睡美人「凝固」下來的想法。我們可以想像，當畢卡索畫完酣睡中的情人疲憊入睡，那些情人醒來看到描繪自己的畫作，一定幸福得不能自已。

瘋子製造者

　　1931 年 10 月 25 日是畢卡索 50 歲的生日。他把信箱裡堆積如山的賀卡和電報丟到一邊，無意慶祝這個生日。此時他熱心的事情是瘋狂縱欲和強迫自己工作。對於好強和不服老的畫家而言，這兩件事情似乎是一種自己體力和腦力仍然健旺的證明。1932 年，瑪莉 - 德雷莎的懷孕極大地增強了畫家對自己生育力的信心，但是顯然，他沒有留下這個孩子的打算，他說服德雷莎去做了流產手術。

　　這次流產為德雷莎的心理帶來不小的影響，而當時正處在畢卡索與她的關係漸漸疏遠的關口上。畢卡索小心翼翼地疏遠她，擔心內心脆弱的德雷莎會做出什麼極端的事情。許多年之後，德雷莎死於自殺，這一定不出畢卡索的意料。根據法蘭克・珀爾與瑪莉 - 德雷莎的相處記錄我們可以看出，她的精神失常與畢卡索有著直接的關係，儘管我們不能完全把這兩件事情定位為因果關係，進而讓畢卡索背負道德責任乃至道德罪名。珀爾說自己和德雷莎當時坐在一張方形餐桌旁邊，德雷莎不停

地談論著畢卡索，重溫自己與畢卡索一起生活的點點滴滴。她一直試圖把自己偽裝成一個幸福的女子，不曾掉下一滴眼淚。談話到後來，她拿出了畢卡索的全部來信，滔滔不絕地朗讀了幾個小時，無法停頓。在談話即將結束的時候，猶如端出了一道主菜，她拿出一個包得整整齊齊的小包裹，裡面裝著的竟然是畢卡索的指甲碎片。

畢卡索對德雷莎失去感覺的一個重要原因是，他發現德雷莎的形貌不僅僅是她首要的財富，也是她唯一的財富。畢卡索的密友羅蘭·彭羅斯（Roland Penrose）將德雷莎描繪為「畢卡索生活中唯一的真正愚蠢、真正庸俗的女人」。當一個女人除了美貌之外，不能為一個男人提供任何其他東西，而這個男人又恰恰是一個極其喜新厭舊的前衛藝術家，他們之間的關係就將不可避免地走向分裂。腳踩多條船的畢卡索儘管已經冷淡了這個軟弱女子，卻仍然與她有著斷斷續續的交往。1935 年 10 月，瑪莉 - 德雷莎終於為他生了一個女兒，取名瑪雅（Maya Widmaier-Picasso）。同一年，畢卡索與奧爾加也終於達成了合法分居的協定。畢卡索把布瓦熱盧莊園留給了奧爾加，並把他們十四歲的兒子保羅交由奧爾加監護。

這裡我們看到，在畢卡索的生命中的周遭人們，遇到的精神失常問題實在太多了，曾經陪他來巴黎的親密朋友卡薩吉馬斯、現在的妻子奧爾加和情人瑪莉 - 德雷莎都曾出現精神問題，而畢卡索自己似乎也並不能完全倖免。1932 年 9 月，畢卡索

個人的一個大型回顧展在蘇黎世昆斯陶斯美術館（Kunsthaus Zürich）開幕。有近三萬人參觀了這次展出，其中包括著名的心理學家榮格（Carl Gustav Jung）。榮格參觀完畢卡索的作品之後，寫了一篇石破天驚的文章，發表在 1932 年 11 月 13 日的《新蘇黎世時報》（*Neue Zuercher Zeitung*）上。榮格稱，畢卡索的作品與精神病患者的畫稿有著很大的相似程度。他不無自信地宣稱：「畢卡索是一個精神病患者。」在比較過病人和畢卡索的畫作之後，榮格寫道：「嚴格說來，他們身上的主要特徵是精神分裂，精神分裂讓他們把自己變成割裂的線條，也就是超越了圖案的心理分裂，這是醜陋、病態、怪誕、偏執和不可理喻。他們的作品不是為了表達什麼，而是為了掩蓋什麼，而且是一種不可遮掩的曖昧，就像是籠罩在荒涼沼澤上的冷霧。全部的事情都毫無意義，就像一場不需要觀眾的演出。」

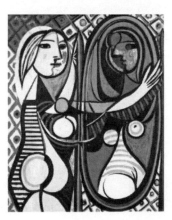

〈鏡前少女〉（*Dziewczyna przed lustrem*）

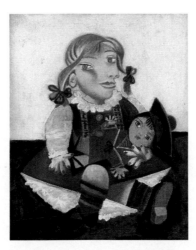

〈抱著洋娃娃的瑪雅〉（*Maya with her Doll*）

　　榮格的專業雖然是醫學和心理學，但是他對文學藝術有著非常敏銳的嗅覺，他所創立的原型批評也是 20 世紀最重要的批評流派之一，以上這段對畢卡索作品及個人的分析評價，雖然有很濃的專業主義有色眼鏡之觀摩的味道，但他的批評也並非完全沒有道理。並非所有的精神病患者都是藝術家，但是所有的偉大藝術家的精神狀況一定有其特別之處，沉醉、瘋癲、迷狂等都是歷史上對他們的典型描述。聯結到畢卡索一生「造就」了多個瘋子朋友、瘋子妻子和瘋子情人，恐怕一切都絕非偶然。

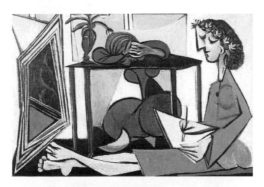

〈女人正在作畫的室內〉
（*Interior with a Girl Drawing*）

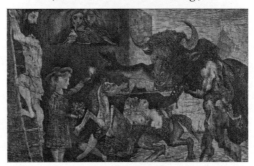

〈米諾陶洛斯之戰〉
（*Minotauromachy*）

　　在 1935 年畢卡索的作品中，我們能夠發現瑪莉－德雷莎的懷孕與奧爾加的離別為他帶來的不安。正如我們先前說過的，畢卡索在藝術中登高涉險，一往無前；但在生活上，面對突如其來的新變化，他總是需要一段時間來適應，生活裡的快節奏對他而言是不舒服的事情。這一年的作品在藝術上相對較為平庸，唯一可以稱道的作品是一幅〈米諾陶洛斯之戰〉

（*Minotauromachy*）的蝕刻板畫。這幅作品遠比一年前秋天創作的瞎眼半人半牛怪蝕刻畫複雜，它描繪的是「歸來」的主題。不再失明的怪物背著一個巨大的袋子，從流放中歸來。它碩大的、毛髮蓬鬆的頭兇神惡煞般，充滿吞噬感。怪物視覺的重新恢復似乎象徵著畫家的某種驕傲：他終於與奧爾加分手了，為自己的命運做出了某種關鍵的選擇，而非優柔寡斷地生活在頭緒紛繁的慣性之中。這個決定雖然讓他有一種說不清道不明的情緒，但總是一個令他能夠解脫的決定。我們還可以將這個怪物的降臨理解為畢卡索對即將到來的第二個孩子的恐懼。不要忘記兩個妹妹的出生為他童年幼小的心靈帶來的烙印，她們的降臨打破了畢卡索在家中唯我獨尊的地位，對於畢卡索而言，這並不容易接受。對於自己的孩子，這種恐懼感仍然存在，無論何種原因，我們至少有一個清晰的認知，那就是：畢卡索不喜歡孩子。

凡事勿過度

女兒瑪雅出生之後，畢卡索離德雷莎越來越遠了，責任留在了她們母子這裡，愛卻轉移到了另一個女人身上，她的名字叫作朵拉・瑪爾（Dora Maar）。這件風流韻事並未在瑪莉‐德雷莎生產的那段日子發生，它大約發生在一年之後，也就是1936年的秋天。在同一時間，詩人薩巴泰斯就要從南美回到巴塞隆納，畢卡索寫了一封熱情洋溢的信邀請這位老朋友來巴黎相聚。一向對畢卡索崇拜有加的薩巴泰斯自然立即遵命。在公開場合，詩人

充當畢卡索的祕書，但他真正的角色也許更接近於畢卡索的「管家」。在畢卡索心情非常煩悶的這段時期，薩巴泰斯成為他傾吐的對象。吃過晚飯之後，他常常盡可能長時間地挽留薩巴泰斯：「再陪我待一會兒，凌晨還沒到呢。」詩人只得陪著畢卡索到半夜。在害怕孤獨這點上，畢卡索就像一個孩子。

這段時期，畢卡索對繪畫興味索然，這個創造力十足的人需要找到其他表達方式來抒發自己的內心，否則，他就會像氣球一般炸掉。與幾位超現實主義詩人的交往，使得畢卡索開始了詩歌創作。連續幾個月中，他埋頭創作西班牙文無韻詩，薩巴泰斯按時來幫助他修改、抄寫這些詩歌，最後翻譯成法文。學生時代的畢卡索在文化課上是個十足「不學無術」的學生，導致他現在寫的詩歌充滿了很多怪異的拼寫和奇特的語法。畢卡索這個時期的詩歌作品最後由超現實主義的詩歌領袖布勒東作序發表，雖然迴響不大，但也算是畢卡索在詩歌領域的一次玩耍。

畢卡索寫了幾個月詩歌，就明智地收手了。離開一段時間後，他發現繪畫才是自己真正喜歡的生活方式，是自己生命的寄託所在。他必須回到畫室中，就如同鬥牛士必須回到鬥牛場一樣。而畢卡索在詩歌上的平淡無奇，說明所謂天才也只是在某些特殊領域裡有著獨特的天賦，天才也並非事事都成，所以，選對職業就是十分重要的事情了。不僅畢卡索如此，我們每一個平凡人也都是如此。尤其在今天分工如此細緻的社會，

進入一個行業，也就進入了一種生活方式。所以，選擇行業不僅對實現人生價值非常重要，對人生的幸福也是至關重要的。

超現實主義的老前輩保羅・艾呂雅也是畢卡索寫作詩歌期間的「幫手」，當然，他們已經有著多年的友誼。艾呂雅雖然是一個詩人，但對美術有著同樣的熱愛，他十分佩服和欣賞畢卡索。1936 年的春天，他和畢卡索相互創作獻給對方的詩歌。畢卡索還為艾呂雅的〈扶手欄杆〉做了一幅四個畫面的蝕刻版畫插圖。兩人還一起創作了一幅蝕刻版畫，艾呂雅將他的詩歌〈名曲〉直接寫在圖版上，畢卡索則以花朵和人物來裝飾艾呂雅的詩歌。他們不僅在藝術上臭味相投，而且在政治目標上也有相似的追求。畢卡索原本十分厭惡政治，也與政治保持著必要的距離，但是西班牙內戰的爆發使他開始靠近政治，成了西班牙共和黨人。

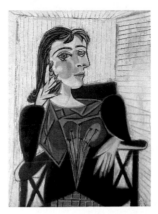

〈朵拉・瑪爾肖像〉（*Portrait of Dora Maar*）

　　艾呂雅也同樣熱情地支持著西班牙共和黨的事業。畢卡索允許自己的作品在西班牙共和城市展出，以示他對共和政體的擁護，艾呂雅則在巡展期間充當畢卡索的發言人，向畢卡索的西班牙同胞介紹他的美術。顯然，在那時，法國人比西班牙人更加能夠理解畢卡索的藝術。

　　艾呂雅除了在公共生活上給予畢卡索很多幫助，在私人生活裡，艾呂雅也可以說促成了畢卡索的一樁好事，因為他介紹了畢卡索與朵拉‧瑪爾相識。朵拉‧瑪爾是超現實主義圈子裡一位攝影家和畫家，可以說是一個「柳絮才」。當艾呂雅帶畢卡索走進那間朵拉‧瑪爾常去的咖啡館時，她正坐在桌子前，非常專心地玩著一個在旁人看來刺激意味十足的「遊戲」：把手放在桌面上，將餐刀往手指中間插，餐刀每次都能不偏不倚插進指縫間的桌面。畢卡索不禁與艾呂雅說：「這真是一個特別的女人。」雖然在美貌上朵拉‧瑪爾無法和瑪莉-德雷莎一爭高下，但她古怪的個性十分吸引畢卡索的注意力。

　　新情人一如既往地激發了畢卡索的創作靈感和創作熱情，他的手立刻恢復了久違的魔力。素描和油畫創作成為這一階段他的主要作品類型。朵拉被畢卡索柔情蜜意地表現於畫布，但同時畢卡索仍然與瑪莉-德雷莎保持著聯繫。

〈戴花環的瑪莉 - 德雷莎‧沃特肖像〉
（*Portrait of Marie-Thérèse Walter with garland*）

〈瑪莉 - 德雷莎‧沃特〉
（*Marie-Therese Walter*）

　　我們今天可以看到，畢卡索 1937 年的作品中最重要的人物形象是舊人瑪莉 - 德雷莎，而非新人朵拉‧瑪爾。而與此同時，與畢卡索合法分居的奧爾加也不甘於寂寞，從未停止對畢卡索的糾纏，甚至常常跟蹤畢卡索，並且拋出許多讓人難堪的

言論來羞辱畢卡索。這些惱人的糾葛並沒有令畢卡索感到疲憊。1937 年夏天，畢卡索竟然與保羅・艾呂雅的妻子又發生了不正當的關係。可以想像，畢卡索在同一時間和多少女性發生了剪不斷、理還亂的複雜關係。

在畢卡索此時怪誕的超現實作品〈浴者們和一條玩具船〉（*Bathers with a Toy Boat*）中，我們能夠明顯地看出他對情婦們進行比對的畫面。畢卡索似乎在與多位女性的複雜關係中找到了一種唯我獨尊的快感，滿足了他以自我為中心的占有欲望，但此時的畢卡索已經走在一條非常危險的道路上。「凡事勿過度」是刻在古希臘德爾菲（Delphi）神廟上兩句著名的智慧語之一，另外一句是「認識你自己」。這兩句話是古人智慧的結晶，其中的道理是我們可以受用一生的寶藏。凡事都得有一個界限，如果極端行事，必然會產生一種物極必反的不良後果。畢卡索此時與多位女性複雜而不節制的情與愛、肉與欲的關係，可以說是他到了老年之後「厭女症」的重要根源。

〈看書的浴者〉（*Great bather reading*）

第七章　戰士手握畫筆

這是你們的傑作

　　1937 年 4 月 26 日，一場國際性的悲劇轉移了畢卡索對女人們的注意力。德國空軍的 43 架飛機轟炸了西班牙巴斯克地區（Euskal Herria）一個毫無防備的小鎮格爾尼卡（Gernika-Lumo）。這次空襲導致小鎮 7000 名居民中的 1654 名手無寸鐵的無辜者死亡，70% 的格爾尼卡古城毀於一旦，舉世為之震驚。

　　格爾尼卡事件的發生並非偶然。自從 1929 年蔓延世界的經濟危機發生以後，相對落後的西班牙經濟陷入癱瘓。國內的動盪使得政權發生了頻繁的更迭，先後建立的共和國和第二共和國都如過眼雲煙般很快消失，最終，奉行法西斯主義的法蘭西斯科‧佛朗哥（Francisco Franco）發動了軍事政變，導致西班牙內戰爆發。畢卡索身為一個定居法國的西班牙人 —— 他從來沒有放棄自己的西班牙國籍 —— 對此感到十分憤怒，他的政治熱情膨脹起來，當時就創作了銅版畫〈佛朗哥的夢幻與謊言〉。此畫引起了西班牙國內很大的迴響。但佛朗哥不顧人民的心聲而一意孤行，為了恫嚇群眾的反抗，竟然無恥地求助德國空軍，對自己的國家巴斯克地區的首府格爾尼卡進行空襲。

〈佛朗哥的夢幻與謊言〉（*The Dream and Lie of Franco*）

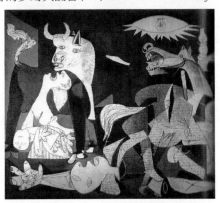

〈格爾尼卡〉局部（*Guernica*）

　　畢卡索怒火中燒。此時，他正任西班牙普拉多美術館的名譽館長，同時受託為該館計劃當年夏天開放的巴黎國際美術和工藝展覽會的展館畫一幅大型壁畫。格爾尼卡事件發生前，畢卡索遲遲沒有著手做這件事情，因為他素來不喜歡完成「被指派的工作」，他更喜歡自由創作，無拘無束。而格爾尼卡事件的發生引起了畫家瘋狂的創作欲望，他以畫筆為槍，開始了大型壁畫〈格

爾尼卡〉（*Guernica*）的創作。一幅近 8 公尺長、3 公尺多高的巨作竟然在一個月的時間內就完成了。

創作〈格爾尼卡〉是畢卡索第一次在大眾面前作畫。朵拉全程陪同，還把畢卡索創作的每一個過程都用照相機拍攝下來，留作紀念。旁觀的還有畢卡索的很多老朋友和慕名而來的美術愛好者，以及許多僅僅是熱愛和平的人們。他們近距離欣賞了畢卡索挽著袖管、手中畫筆飛舞的英雄般的表演。在他們的注視下，畢卡索將 40 年藝術生涯中充斥著的女人、公牛和慘烈的馬的黑白色的夢魘世界，都濃縮在這幅作品中。在後來畢卡索唯一一次的公開評論中，他簡短地指出，公牛代表殘暴和黑暗，馬代表痛苦的人民。當然，畢卡索非常不情願去解釋自己的作品，因為他更注重自己畫面所傳達出的整體效果，而不是去細論每一個細節的寓意，這違背了畢卡索對於藝術本質的理解。

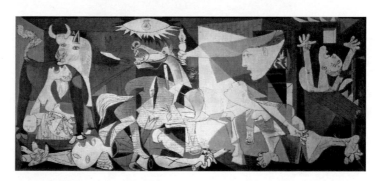

〈格爾尼卡〉（*Guernica*）

〈格爾尼卡〉以黑、白、灰三種主色調構成，採用了古典主義的三角形構圖方法。畢卡索用後期立體主義嫻熟的繪畫語言賦予畫面一種夢幻般的緊張感和恐慌感，而這種感覺的最初來源，則可以追溯到 1884 年馬拉加的那場地震。讀者請不要忘記我們的論點，就是畢卡索三歲時經歷的那場地震讓一種莫名的恐懼感與畢卡索相伴一生，而格爾尼卡事件將這種恐懼感重新激發起來，並透過藝術的形式表現了出來。

在這幅巨大的壁畫上，我們可以看到，在靠近三角形構圖頂端的地方，是一匹咬牙切齒、瞳孔爆張的奔馬。畢卡索只在畫面上強調了這匹馬的頭部表情，而淡化處理了它身體的其他部位。可以說，這匹被刺傷的奔馬正是畢卡索家鄉人民的象徵，他們忍受苦難，但他們勇於抗爭。他們彷彿正在奔向仇敵，有一股堅韌的鬥牛士的精神。馬的周圍，我們看到的是死去的孩子、受傷的肢體和燃燒的房屋，這都是災難現場最直觀的表像。作品中畢卡索還對人類的未來表達了希望，他相信地上躺著受傷的戰士，他隱忍著痛苦，仍然緊握已經折斷的利劍。他從不放棄，正如西班牙和全世界熱愛和平的人們一樣。畫面最上方是一盞明燈，它高高在上，如同上帝審視著人間的罪惡、苦難以及抗爭，正義的審判終將來臨，人類終將走出戰爭和邪惡的陰影，獲得美好的未來。

　　在舉世關注的這一國際性事件中，畢卡索的〈格爾尼卡〉很顯然成為一種單純樸素而又生動貼切的語言，雖然他採取了立體主義的先鋒手法，但是畫面的顏色氛圍、比喻象徵、扭曲變形等，都是人們可以普遍理解的，就如同音樂旋律般地跨越了國界。這幅作品顯示出了一種童年經驗與政治情感的奇怪融合，這種融合使得這樣一幅被認為非常有宣傳性的作品體現出了極高的藝術價值。畢卡索後來曾經多次試圖重新發掘創作〈格爾尼卡〉時的這種融合，但都未成功。他後來創作的多個宣傳共產主義的作品，如〈朝鮮大屠殺〉（*Massacre in Korea*），無論在宣傳效果上還是在藝術價值上都非常失敗。

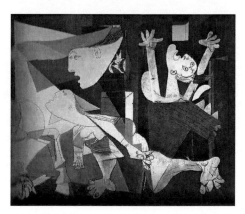

〈格爾尼卡〉局部（*Guernica*）

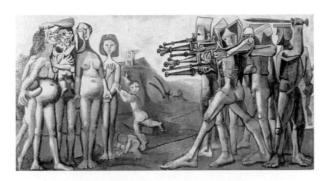

〈朝鮮大屠殺〉（*Massacre in Korea*）

　　現在讓我們看看當時人們對這幅作品的看法。小說家克勞德・羅伊（Claude Roy）當時還只是一個法律系的學生，他看到〈格爾尼卡〉後說，這幅作品傳達的是「來自外星球的資訊。這畫中的暴力讓我瞠目結舌，讓我感到前所未有的煩躁」。蜜雪兒・雷利斯把〈格爾尼卡〉帶來的絕望感歸結為一種致悼詞時刻的感受，她說：「就在那些彌漫著古老悲劇的黑白格子塊裡，畢卡索將我們的悼詞寫了出來：我們所愛的一切都會死去。」這個評價更具有形而上的性質，是一種更具普遍性的闡釋。而赫伯特・里德（Herbert Read）則更注重這幅作品的藝術史意義，他說：「藝術界很長時間都沒有里程碑了。像米開朗基羅或是魯本斯那樣具有里程碑意義，一個時代必須有一種榮耀感。藝術家必須對他的族人有信念，必須對他身處的文化有信心。這種心態在現代社會中已經絕跡了……即使有所謂的紀念碑，也只會是那些消極意義的紀念碑，也就是幻滅、

絕望和毀滅的紀念碑。我們時代最偉大的藝術家也不可能脫離這個窠臼。畢卡索的壁畫巨作就是一座毀滅的紀念碑，是他極高的天賦創作出來的憤怒和恐懼的吶喊。」後來，德軍占領了巴黎，一名德國軍官在搜查畢卡索的公寓時看到桌上〈格爾尼卡〉的明信片，他居高臨下地問畢卡索：「這是你的傑作嗎？」畢卡索表情嚴肅，詞語鏗鏘：「不！這不是我的傑作，這是你們的傑作！」

情場上的戰爭

　　就在畢卡索公開創作這座「毀滅的紀念碑」的同時，緩和了沒幾天的情場糾纏又開始了。畢卡索仍然用他的「騙術」和「狡詐」與他的女人們周旋著。他對德雷莎說：「〈格爾尼卡〉是為你畫的呀。」天真的德雷莎深信不疑。而事實上，這幅作品倘若必須有一個題贈人，這個人一定是朵拉·瑪爾。聰明有才的朵拉·瑪爾對畢卡索的政治覺悟有著不小的影響，畢卡索在〈格爾尼卡〉中的許多想法都是在與朵拉的討論中誕生的，朵拉甚至參與了局部的繪畫。正如皮埃爾·戴克斯（Pierre Daix）所言：「永遠也說不清朵拉·瑪爾為〈格爾尼卡〉付出了多少。」

　　醋意是女人之間戰爭的導火索。有一天，畢卡索正在創作〈格爾尼卡〉，朵拉與往常一樣在一旁拍照，德雷莎找上了門。

她不甘心朵拉總陪在畢卡索身邊，指著朵拉說：「我跟畢卡索生過孩子，他身邊的那個位置是我的，妳應該離開那裡。」朵拉不會如此歇斯底里，但也不示弱，與德雷莎你一句我一句地爭吵起來。在兩個女人的爭吵過程中，畢卡索裝聾作啞，充耳不聞，兀自埋頭作畫，仿若無事。他享受著女人為他爭風吃醋的樂趣，不禁令人大跌眼鏡，正如詹姆斯・洛德（James Lord）一針見血指出的，「他的兩個情人在畫室中大打出手，畢卡索本人卻仍然怡然自得地在那裡創作那幅譴責人類戰爭的恐怖的巨畫」。這實在是頗具諷刺意味的。

〈朵拉・瑪爾肖像〉
（Portrait of Dora Maar）

像鷹隼一般在藝術中翱翔之際，畢卡索仍然沉浸在女人堆中不能自拔。對身邊的女人，他幾乎沒有一句實話。他對德雷莎說自己根本不在乎朵拉，又在朵拉面前把德雷莎的缺點一一細數，

大表反感。他享受著這種擺布女人的快感，謊言對他來說如同拿起畫筆一般稀鬆平常。除了長期情人，短期情人也不斷地出現在畢卡索周圍。早在 1906 年，畢卡索就有一幅名為〈後宮〉（*The Harem*）的作品，表現的是四個婢妾被奴隸誘惑勾引的畫面。而現在，「妻妾成群」對畢卡索而言似乎變成了現實，他說：「有人對我說：『你有一個蘇丹式的靈魂，因此你可以妻妾成群。』他說得真對，我願意像阿拉伯人或東方人那樣生活。我對東方的一切都很著迷。西方世界以及西方文明比起東方文明這塊大麵包來說，只是一點麵包渣而已。」兩性遊戲的刺激為畢卡索帶來對東方的嚮往。女人對於他而言，似乎已經不是人生的伴侶，而只是陪襯他這個「皇帝」的「後宮佳麗」。

有一次，畢卡索從坎城（Cannes）帶回來一隻猴子。他特意在朵拉面前非常寵愛這隻猴子，目的就是讓朵拉吃醋，而朵拉竟然真的上鉤了，這正中畢卡索下懷。他發現這個辦法可以操控朵拉的情緒，背地裡快樂得不得了。現在已經很難說畢卡索這樣的行為是童心還是變態了。最後倒不是朵拉無法忍受，而是這隻猴子實在受不了畢卡索的過度寵愛，竟然朝畢卡索的手指咬了一口。這使得畢卡索火冒三丈。但更令他惱怒而煩躁的是，艾呂雅在旁邊火上澆油地說某個希臘王就是被猴子咬了一口之後死掉的。這讓畢卡索提心吊膽了好幾天，最後惡狠狠地把猴子退回了坎城。

　　上一章我們提到，畢卡索與保羅・艾呂雅的妻子努施（Nusch Éluard）有染。事情發生在 1937 年的夏天，那時畢卡索和朵拉以及艾呂雅夫婦正在穆然（Mougins）度假。物以類聚，人以群分。畢卡索與努施的「私通」竟然是在努施的丈夫保羅・艾呂雅的默許甚至是鼓勵下進行的。後來有人問畢卡索怎麼可以與朋友的妻子有曖昧關係，畢卡索很自然地說：「我這樣做只是為了讓他高興。我不願意讓他認為我不喜歡他的妻子。」這也印證了艾呂雅有與別人分享自己的妻子的怪癖。據我們所知，他曾把自己的第一個妻子丟給了西班牙超現實主義畫家和版畫家薩爾瓦多・達利（Salvador Dalí），現在又把第二個妻子交給了這個西班牙立體主義畫家和雕塑家畢卡索。

> 　　薩爾瓦多・達利（Salvador Dalí, 1904 ～ 1989），西班牙超現實主義畫家和版畫家，與畢卡索、馬諦斯一起被認為是 20 世紀最有代表性的三個畫家。他是一位具有卓越天才和想像力的畫家。他把夢境的主觀世界變成客觀而令人激動的形象，他對超現實主義、對 20 世紀的藝術做出了嚴肅認真的貢獻。達利的一生充滿了傳奇色彩，除了他的繪畫，他的文章、口才、動作、相貌以及鬍鬚，都為欣賞他的人們留下了撲朔迷離的印象。〈記憶的永恆〉（*La persistencia de la memoria*）、〈內戰的預感〉（*Premonición de la Guerra Civil*）是他的代表作品。

　　在與努施風流快活的期間，畢卡索對梵谷的〈阿萊城的姑娘〉（*The Arlesienne*）進行了一系列的臨摹，其中他將保羅・艾呂雅描繪成異裝癖形象。在這組油畫最後一幅的古怪畫面中，艾呂雅笑得非常難看，露出的胸部似乎在讓一隻貓一樣的東西吃奶。這似乎是對一個戴綠帽子的丈夫進行的一個典型的西班牙式的蔑視和嘲諷，這種蔑視和嘲諷的深處顯現出一種厭惡，由此也能看出他與艾呂雅友誼的不牢固。同時，朵拉在畫面中成了一個街頭的賣花女，我們能夠看出她的心神不寧和垂頭喪氣，這位賣花女似乎沒遇到對她的貨物感興趣的顧客。另一個爭奪畢卡索時間、注意和感情的對手出現了，這自然令朵拉感到了競爭的無奈。

〈呼喊的女人〉
（*Woman Imploring*）

　　1937 年 10 月 26 日，畢卡索 56 歲生日的當天，他完成了
作品〈哭泣的女人〉（*Weeping woman*）。當羅蘭‧彭羅斯和
保羅‧艾呂雅一起走進畢卡索的畫室時，這幅作品正晾在畫架
上，顏料還沒完全乾。他們看見一個女子的側影，有著一雙朵
拉‧瑪爾多情的黑眼睛，穿著節日的盛裝卻淚水滂沱。他們對
這幅作品熱烈地讚頌，羅蘭‧彭羅斯問畢卡索這幅作品是否可
以出售，畢卡索不假思索地說：「怎麼不能？」結果，彭羅斯
用一張 250 英鎊的支票買下了這幅傑作。從這幅作品中，我們
不僅可以看出朵拉的痛苦，或許也能發現畢卡索內心隱隱的愧
疚。畢竟對於一個敏感的藝術家而言，雖然容易忘記自己造成
的傷害，但是在傷害面前，也很難做到無動於衷。這一點在畢
卡索同年的〈呼喊的女人〉（*Woman Imploring*）中體現得也非
常明顯，畫面主角裸露出一顆碩大的乳房，充滿肉欲的性感，
然而臉上卻有著曠野呼告般的悲憤，暴露的牙垢與擴張的鼻
孔，紅紅的臉蛋與圓睜的雙目，伸向天空如同被繃帶紮緊的雙
手，身上穿著彷彿修女的服飾，一切都在訴說著無盡的痛苦。
這仍然是朵拉‧瑪爾，仍然是一個折戟於畢卡索的曾經聰明伶
俐而且十分幹練的女子。

攘外必先安內

　　說到畢卡索賣掉〈哭泣的女人〉的場景，我們不妨再提一下畢卡索的經濟事務。可以說，畢卡索操縱起自己生意上的事務來一點也不比控制女人遜色。他對經濟事務表面看起來漫不經心，實際上卻無時無刻不在精打細算。在金錢方面畢卡索做得十分隱祕，不論把收入放進床單下面還是到瑞士銀行取款，他都小心謹慎，盡量不讓外人得悉。1937 年 11 月 27 日，畢卡索又一次前往瑞士銀行。這次瑞士之行名義上是度假，事實上卻是處理一起緊急事件。這與他此時正十六歲的長子保羅有關。保羅搶劫了一家珠寶行，唯一能夠讓保羅免受牢獄之災的辦法就是申訴他是精神病患者，因此畢卡索帶著他「患病的兒子」來到了瑞士首都伯恩（Bern），保羅被送進了普朗金醫院，這裡是只有拿出大把大把瑞士法郎的人才能夠待的地方。有趣的是，保羅的教父後來去瑞士做眼部手術時曾看望過保羅一次，他對保羅說：「你與其冒著坐牢的危險去搶劫珠寶店，不如去偷你父親的油畫出來賣，還更賺錢。」

　　此時第二次世界大戰已經箭在弦上。1937 年 12 月 18 日，《紐約時報》發表了一篇畢卡索寄給紐約市的美國藝術家協會的文章。這是保羅・艾呂雅的代筆，前文我們說過，畢卡索和艾呂雅有著幾乎相同的政治見解，所以，沒有什麼「文化水準」的畢卡索的一些聲明性文字常常由艾呂雅代筆。這篇文章表達

了畢卡索和艾呂雅對局勢的關切：「我想在此時此刻告訴大家，我歷來就相信，一切生活中或作品中充滿靈性的藝術家是不能夠對這場戰爭無動於衷的，這場戰爭關係到人類和文明的生死存亡。」可以說，這樣的文字讓保羅‧艾呂雅借著畢卡索的名人效應傳播了自己的政治見解，而對國際政治生活發言也使得畢卡索的聲名遠遠超出了藝術界的範疇。

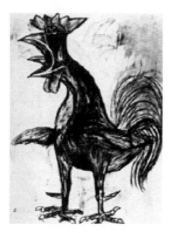

〈公雞〉（*The Cock*）

在希特勒忙著侵吞奧地利、佛朗哥忙著讓西班牙共和政府屈膝投降的這一年，畢卡索開始在藝術作品中賦予公雞一種全新的隱喻意義，那就是把公雞塑造成一個殘暴的和專門釀造悲劇的化身。他說：「公雞！到處都可以看見的公雞！就像生活中的其他東西一樣，我們得重新發現公雞，就好像柯洛重新發現了清晨、雷諾瓦重新發現少女一樣。」藝術史研究專家維拉‧

159

米斯菲爾德後來指出：「在畢卡索那裡，公雞打鳴不再意味著黎明的到來，公雞是一個拉響恐怖和惡兆警報的守夜人。」這一年，黑暗、毀滅和紛亂的風景也越來越多地出現在畢卡索的作品中，顯然，政局的動盪讓這個敏感的畫家感到了空前的不安。雖然，身為一個大時代的藝術家，那時候的他還遠沒有意識到第二次世界大戰將為世界帶來的危害性，他所期待的只是一間安靜的畫室和幾個為他瘋狂的女人。

為了忘卻的紀念

　　1938 年年底的一天，畢卡索去葛楚在克里斯汀大街的新家拜訪他。葛楚傷心地告訴畢卡索說：「巴斯卡特不見了，」巴斯卡特是一條狗，「朋友們勸我再養一隻。」畢卡索勸說葛楚不要這樣做，「太難過了！新的這隻會讓你想起舊的那隻，你越盯著牠看，心裡就會越難受。讓我們來打個比方，假設我死了，你早晚會在大街上碰見一個名字叫作畢卡索的人，可是那個人絕不是我。你難道不會觸目驚心嗎？我勸你不要再養一隻一模一樣的獅子狗了，倒不如像我一樣，養一隻阿富汗獵犬吧！」葛楚最終沒有採納畢卡索的意見，而是買了一隻同樣的小獅子狗，取名叫作巴斯卡特二世。葛楚不無幽默地說：「國王死了，新王萬歲！」

　　新年伊始，畢卡索接到了母親瑪麗亞的死訊。瑪麗亞死於

1939 年 1 月 13 日。不到兩週，又傳來了巴塞隆納淪陷的消息，這兩件事情都令畢卡索感到非常沮喪和難過。83 歲的老太太瑪麗亞死於腸梗阻，但這只是一種病理上的直接原因，更重要的原因是內戰為她帶來的沉重打擊。按理說，畢卡索應該去參加母親的葬禮，但他卻躲開了這種場合。正如熱姆‧維拉托所說：「他本可以來參加葬禮的，可是他那脾氣是要躲開這種場合的。他愛的人死了之後，他喜歡從此對那人保持緘默。」畢卡索雖然痛苦卻不哀悼，他透過藝術來緩解自己的悲痛和傷感。正如歌德書寫了維特的故事而讓自己走出青春的苦悶，貝多芬演奏命運交響曲而在現實的擠壓面前愈挫愈勇，畢卡索有他的畫筆，這是一條可以漂向天國的渡船。

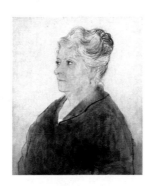

〈瑪麗亞肖像〉
（*Portrait Of Maria Picasso Lopez*）

畢卡索整個春天的創作都反映出了他內心的絕望。一個漂泊異鄉的遊子，經歷著人類歷史上最為慘烈的世界大戰，母親

的去世，政治理想的失落，因為戰爭而被邊緣化的藝術界，朋友們的漸漸疏遠，一切的一切，都令畢卡索感到難過。他創作了一系列的恐怖肖像來表達這種難過和不安。這一年，畢卡索帶著朵拉和薩巴泰斯來到了安提伯（Antibes），那個時候法國還沒有參戰。安提伯是一個安靜的海濱小城。畢卡索經常牽著朵拉的手在港灣散步。在一個夜色初沉的夜晚，畫家被一幅寧靜而充滿生機的場景打動：修補漁網的漁民，嬉戲奔鬧的頑童；身為一家之主的男人拿著魚叉，正在靜觀蒼天和大海，判斷未來的天氣。一切都如此靜謐而充滿生活氣息，彷彿正在發生的戰爭不曾存在一般。這一瞬間的感悟令畢卡索不由得自言自語：「當風暴來臨之時，只要你閉上雙眼，就彷彿什麼都不曾發生。」那一晚，畢卡索在海邊散步散了許久，看著燈光漸熄，星月閃耀。回到畫室之後，他馬上開始創造那幅著名的〈安提伯夜釣〉（*Night Fishing at Antibes*），這被認為是畢卡索繪畫生涯中的最後一幅重要作品。這幅有著強烈色彩落差的作品中，雖充滿了一種詭異的魅惑力，寂靜而詩意盎然，但又彷彿隱藏著一些可能的兇險，以及讓你驚心動魄的瞬間戲劇化的離散之感。多維空間的設置讓一系列豐富的資訊混雜在一起，讓一種沒有位置感的視角能夠徹底排除觀看者的共鳴和投入。這幅作品傳達出的是一種四目相對般的詭異氛圍。與畢卡索的其他立體主義傑作一樣，這幅作品有著獨立的靈魂，傾向於和觀賞者進行思想上的較量。

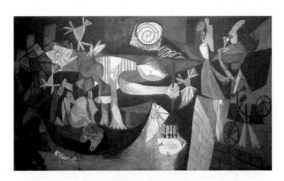

〈安提伯夜釣〉
(*Night Fishing at Antibes*)

你手中的生命線

　　〈安提伯夜釣〉誕生在 1939 年 8 月。幾個星期之後，畢卡索擔心的事情終於發生了，法國宣布參戰。由於擔心自身和作品的安全，畢卡索不停地在大西洋旅遊勝地魯瓦揚（Royan）和巴黎之間來回奔波。他認為魯瓦揚城更安全，而他的畫和雕塑則存放在巴黎的各個畫室。朵拉、薩巴泰斯和他養的阿富汗狗在旅途中陪伴著他，他們常常坐著吉普賽大篷車一樣的汽車，行李和器材堆滿車廂。兩個城市之間的來回奔波讓畢卡索回憶起年輕時在巴塞隆納和巴黎之間心神不寧的來回奔波，但如今卻已時過境遷，青春不再了。

〈魯瓦揚的咖啡館〉
（*Café 'Royan'*）

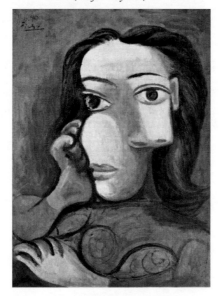

〈女子胸像〉
（*Buste de femme*）

　　1940 年，不安定的生活方式使得畢卡索沒有條件創作大型油畫，但局勢的動盪和外在的壓力反而激發了他的藝術靈感和繪畫熱情，他迅速地將一本本素描簿填得滿滿的。法國淪陷之後，畢卡索困在了非常時期的巴黎，在奧古斯丁大街 10 號過著一種儉樸的生活，同時保持著巨大的創作熱情。根據統計，在第二次世界大戰期間，畢卡索完成了上千幅的素描。戰爭的動盪反而為他提供了一種更有效率的創作環境。

　　1941 年 1 月 14 日，畢卡索就要到了 60 週歲了。他畫了一幅自畫像，我們看到一個禿頂的戴著老花眼鏡的男人似乎在伏案寫著什麼東西。是啊，這就是畢卡索真實的生活寫照，因為那時候他正在寫一個劇本，這個劇本可以歸於荒誕劇或者殘酷劇一類，也算現代派陣營中的成員了。畢卡索把這個新嘗試的劇本取名為《從尾巴被抓住的欲望》（ *Desire Caught by the Tail* ），剛才提到的那張素描也成為這部作品的插畫。這個劇本的創作僅僅用了 3 天時間，可以說是一部即興的作品。劇中的角色「大腳丫」很像畢卡索本人，因為很多劇中人物都愛上了他。這部劇並非簡單的個人自況，它是戰爭藉由畢卡索大腦展現出的時代精神，那就是殘酷。整部劇中沒有憐憫，也沒有希望，與這段時期畢卡索的畫作在精神上有著相同的調性。

　　1942 年到 1943 年期間，畢卡索的雕塑創作又進入了一個活躍時期，這期間他完成了七十六件雕塑作品，其中包括著名的

由一個舊腳踏車車把和坐墊做成的〈公牛頭〉（*Bull's Head*）。這幅作品也再次說明，畢卡索的藝術與生活從來都是緊密相連的。對於這幅作品，畢卡索曾開玩笑說：「設想我做的牛頭被扔在了廢品堆裡，某天有位老兄碰巧在廢品堆裡見到這個牛頭，也許他會說：『嘿，這東西正好可以做我的腳踏車把手⋯⋯』」這幅作品體現了畢卡索對生活細緻的觀察和對創作材料的靈巧應用。

〈公牛頭〉
（*Bull's Head*）

　　同一時期畢卡索下更大功夫的是另外一幅雕像作品〈抱綿羊的男人〉（*Man with a Lamb*）。他為〈抱綿羊的男人〉畫了無數的素描草稿。這幅作品與一次算命事件有著緊密的關聯。很久之前，馬克斯・雅各布曾幫畢卡索看過手相，他說畢卡索的生命將終止於 63 歲，當時畢卡索並不在意，但隨著 1944 年的臨近，他的心裡有點慌，產生了一些莫名的焦慮感。他構

思的這座〈抱綿羊的男人〉，可能就是對雅各布預言的一個反應。雕塑中的這個男人很可能是飾演一位神奇的保護者。如果我們足夠細心，就會發現這個雕塑與牧羊神的基督形象很相似，差別就在於這裡有著高大纖細的鬍鬚，這點極可能是對父親荷西的一種隱喻。從畢卡索為這個雕像準備的素描稿中，我們也能發現以上兩點假設的佐證。在許多素描稿中，牧羊人對羔羊的態度比最終的雕像成品更溫柔；另外一些草稿也證明，畢卡索創作這尊雕像期間，與畫家父親密切相關的鴿子形象重新出現。可見，在這尊雕像的構思過程中，荷西占有不輕的地位，這也反映出畢卡索在面對預言中的死亡時一種微妙的思想過程，他想要尋求保護，同樣也在反省自己的成就是否可以配得上父親對他的預期。

如果畢卡索在無意識中要他塑造的抱著綿羊的男人形象扮演保護人的角色，那麼這個雕塑起到了預期的作用。因為 1942 年到 1943 年的很長一段時間裡，畫家的作品展現出十分寧靜和抒情的格調。許多張女兒瑪雅的素描伴隨著一系列現實主義男性頭像一同出現，瑪雅的成長為畢卡索帶來快樂，同一時間畢卡索借助照片對文藝復興時期諸位大師作品的研究也讓他的心靈有所寄託。藝術不僅可以對人的精神起到紓緩和放鬆的作用，還能夠幫助藝術家外化自己的精神和情感，讓他能夠找到更大的支撐自己的力量。藝術的這種功能，是其他任何種類的生活方式都無法取代的。

〈搖椅〉
（*Le Rocking-chair*）

　　當然，這兩年的作品中也有令人不安的形象，比如 1942 年
8 月的作品中突然闖入的一系列可怕的女性形象，似乎是他這
個時期最主要的伴侶朵拉·瑪爾心緒混亂的徵兆。而在 1942 年
年底到 1943 年的頭幾個月中，畢卡索的素描本上再次出現了很
多「守護睡美人」的形象，其中一幅很值得我們推敲：畫面中
出現了一位新的女子，她看著另外一個女子。這不禁讓我們懷
疑，一段新的感情又要發生了。

第八章　春花秋月何時了

傾城之戀

　　1943 年 5 月的一天晚上，畢卡索與朵拉以及另外一位朋友走進一家餐館，他的演員朋友阿蘭・屈尼（Alain Cuny）叫住他。畢卡索隨著聲音轉過頭去，眼神卻撞上了與屈尼同桌的另外兩個年輕女子。畢卡索一看見這兩個青春靚麗的女子，便心旌搖盪，彷彿老樹逢春，枯木新芽。這兩個女人，一個黑頭髮黑眼睛，有著希臘人般的面容，穿著一條長長的百褶裙；另一個身材苗條，腰肢纖細，草色的頭巾下是一張清新機敏的面容。前者叫作熱內維夫耶・安麗閣，後者叫作法蘭索娃絲・吉洛（Françoise Gilot）。

　　吉洛給畢卡索的第一印象是個少年，而不是一個女孩，她讓畢卡索想起了詩人蘭波（Jean Nicolas Arthur Rimbaud），這種雌雄莫辨的清秀俊逸令畢卡索非常著迷。他整晚都注視著這個鄰桌的女神，並且刻意在與朵拉和朋友的交談中賣弄自己的才華，他確信自己的每一句名言警句都進了吉洛的耳朵。吃到最後，甜點上來了，畢卡索把朵拉和朋友撇在一邊，自顧自地端著一碗新鮮的櫻桃走到吉洛所在的桌子，他對屈尼說：「屈尼，是不是把你的朋友為我引見一下？」屈尼為他們做了介紹。原來，安麗閣和吉洛都是美術圈裡的新人，她們此時正在布瓦西 - 丹格拉斯路（Rue Boissy-d'Anglas）上的瑪德琳娜・德克雷畫廊舉辦畫展。畢卡索的大名她們先前自然聽過，他乘機

邀請兩位女子到自己的畫室中做客。巴黎淪陷時期是不允許畫廊展示畢卡索那些「墮落的」作品的，因此畢卡索的邀請對兩位現代藝術界的新人來說是十分有誘惑力的。她們欣然答應前往。畢卡索與吉洛建立起了最初的關係，這也是他此生的最後一次浪漫的開端。

　　法蘭索娃絲‧吉洛生於 1921 年 11 月 26 日，比畢卡索整整小 40 歲。與吉洛熱戀之時，畢卡索已經 62 歲了，但他仍然像一個年輕男性般熱情似火。畢卡索確實被吉洛打動了，但這似乎也並非一見鍾情的愛，因為對於畢卡索這樣一個歷經滄桑的男人來說，已經不可能有一見鍾情的愛了，我們更願意相信畢卡索的一名傳記作家的推測，畢卡索瘋狂追求吉洛只是為了證明自己尚且年輕有魅力，尚且有愛的能力而已，這仍然是他的一種赤裸裸的個人主義的體現。少不更事的吉洛無法抵擋住這位頗具魅力的老男人的攻勢。兩人結合的另外一個重要原因就是戰爭。正如張愛玲的著名小說〈傾城之戀〉中范柳原和白流蘇的故事，一場戰爭成全了一場婚姻。在朝不保夕的戰亂年代，人們對愛情和婚姻中很多外在條件的計算和考慮已經淡化了。戰爭中，人們總會做出一些違背習俗的瘋狂的事情。

海明威的禮物

　　1944 年，巴黎光復。畢卡索看到巴黎的太陽如此明亮，感到無比歡欣。第二次世界大戰使人類付出了慘重的代價，和

平的到來，是每一個人衷心期待的。這一年，美國著名作家海明威（Ernest Miller Hemingway，1899～1961）來到巴黎，專程拜訪畢卡索，這是他的一個夙願。海明威在 1936 年到 1939 年期間，曾以志願者的身分參加過西班牙國內反法西斯鬥爭，他為此曾發表過劇本《第五縱隊》（*The Fifth Column*）、《西班牙的土地》（*The Spanish Earth*）以及小說《戰地鐘聲》（*For Whom the Bell Tolls*）。而第二次世界大戰中，他仍然勇往直前，是一名堅毅剛強的老戰士了，他有著《老人與海》（*The Old Man and the Sea*）中聖地牙哥（Santiago）般的鋼鐵心性。1937 年，海明威還與蘇聯作家愛倫堡（Ilya Ehrenburg）、法捷耶夫（Alexander Fadeyev）和托爾斯泰等人在馬德里組織和召集了第一次國際性的作家大會。大會籌備期間，他們原本打算邀請畢卡索參加，但因為畢卡索發誓絕不回到獨裁者佛朗哥執政下的西班牙而作罷。這一次，戰後再次踏上巴黎土地的海明威說什麼也要見見心慕多時的畢卡索。

　　海明威是隨著解放巴黎的美軍一起到來的，他開著吉普車找到了畢卡索在奧古斯丁大街的住所。但是，兩位 20 世紀藝術領域的傳奇人物卻再次失之交臂，畢卡索正巧去了德雷莎那裡。海明威感到非常失望，打算寫一張紙條請門房轉交。門房看見海明威的沮喪模樣，建議說：「為什麼不為畢卡索先生留下一點紀念品呢？或許比紙條更有意義。」海明威覺得有道理，

但是手邊卻沒有適合的東西。行事同樣令人琢磨不透的海明威竟然跑回自己的吉普車裡，搬下一箱手榴彈放在看門人腳下：「這個給畢卡索作紀念。」門房張大的嘴巴很長時間都沒有合攏。吉普車揚長而去，騰起一地灰土。

書生豈奈政治何

　　戰後，畢卡索與老朋友艾呂雅和阿拉貢重新取得了聯繫。1944 年 10 月，經這兩位老朋友的介紹，畢卡索竟然加入了法國共產黨。這在剛剛勝利不久的巴黎是一條爆炸性新聞。加入共產黨不僅僅是個人行為，而且是政治行為，畢卡索一下子就成了巴黎輿論最火熱的爭論題材。在戰後巴黎的秋季畫展中，畢卡索封存了很久的作品終於重見天日。因為是二戰以來的第一次畫展，再加上畢卡索新近的共產主義者身分，這次畫展吸足了眾人的眼球。在這次畫展的藝術評論中，也摻雜著很多非藝術的因素。

　　共產主義和資本主義意識形態之爭在戰後越發凸顯出來，人們普遍關心這兩種社會治理方案對世界新格局以及人們日常生活的影響。畢卡索認為十分有必要對此做出公開聲明，以彰顯自己的立場。他先後在《人道報》（*L'Humanité*）、《新群眾》等報刊發表了〈我為什麼加入共產黨〉的聲明，他說：「加入共產黨是我整個生活和全部工作的必然結果。我引以為豪的

是，我從不把繪畫看作是單純的娛樂或逃避現實的事情。我希望，透過色彩和線 —— 因為這些是我的武器，我能夠更深刻地認識世界和人類。我毫不猶豫地加入共產黨，因為在那以前，我一直是與它站在一起的。」當然這都是一些大而無當的說辭，一個畫家的社會責任感並不必然導致他加入共產黨。顯然，畢卡索對政治仍懷著浪漫主義的想像，他並不懂得政治的真正本質，他所理解的共產主義與當時資本主義和社會主義社會中對共產主義的理解都有很大的不同。書生談政治，往往是要冒風險的。

　　第二次世界大戰之後的世界局勢仍然動盪不安，大國之間正在醞釀著「冷戰」。1946 年底，第一次印度支那戰爭（又稱法越戰爭，法語：Guerre d'Indochine）爆發，反戰和和平成了法國共產黨宣傳的主題，畫家自然也參與其中，獻力獻策。緊接著，蘇聯作家愛倫堡發給畢卡索一封邀請信，邀請他參加在波蘭首都華沙（Warszawa）舉辦的第二屆世界保衛和平大會。畢卡索決定接受邀請，但要去赴會卻有很多程序上的阻礙。一方面，身為一個長期在法國定居的西班牙人，他一直堅持自己的國籍不改變。但他又不願意接受當時控制西班牙的佛朗哥政權的護照，他是經過法國國會特批的以「特殊居民」留下的僑民，是一個只有國籍沒有護照的遊民。最後，波蘭政府同意畢卡索可以免除護照踏上華沙的領土參加會議。然而在是否搭飛機的這件事情上，畢卡索又表示反感飛機的噪音和震動，但坐火車就要經過他國的領土，護照問題再次出現。最

後，畢卡索終於妥協，非常不情願地乘坐飛機前往波蘭。

畢卡索到了波蘭並在那裡停留了兩週。這次出國讓他第一次真切感受到了自己的藝術在世界上的影響力，與會的各國作家、詩人、藝術家以及學院裡的教授，很多都當面給予畢卡索非常高的評價。他還被法國共產黨總書記莫里斯・多利士（Maurice Thorez）稱為「我們的好兄弟畢卡索」。與這些來自蘇聯以及其他社會主義國家的共產主義陣營朋友的往來，使畢卡索感受到一種同志加上兄弟式的氛圍，但他也非常清楚這種氛圍只是出於一種政治同盟的需要，一種強大的非藝術的因素在其中作為支柱。他們中的大多數人在藝術觀上，是不可能與自己成為同志和兄弟的，畢卡索感到有些格格不入。

當時共產主義聯盟的領導國家蘇聯正奉行「社會主義現實主義」的創作原則，並在世界上的共產黨國家中推廣，對於畢卡索的那些立體主義和超現實主義是作為「資產階級腐朽藝術的表現」而加以強烈批判和排斥的。法捷耶夫就曾當面非常不客氣地質疑畢卡索：「你為什麼選擇了這樣一些無法讓人理解的形式呢？」這說明畢卡索的藝術不但沒有被理解，反而被共產黨內的同盟者從藝術外部給予了批評。畢卡索有些哭笑不得，但他也由此認識到了自己看待政治的幼稚和單純。我們知道，一個藝術家的天真性靈往往是與那些成熟老到的政治家背道而馳的。藝術家永遠是「嬰兒」，懷抱赤子之心，願意敞開自己；政治家則永遠是「老人」，需要有精深的韜略和長遠的眼光，

「藏」得收放自如才是本領所在。

廉頗老矣，尚能飯否

　　戰後，畢卡索看到了德國失敗後發表出來的納粹集中營之暴行的照片。這使他想起了朋友馬克斯‧雅各布在集中營裡的慘死。雅各布被運往集中營之前，曾經向朋友們求助，其中包括畢卡索。但畢卡索猶豫再三之後，還是選擇了與吉洛去旅行，而沒有向他伸出援手。同一時間，朵拉‧瑪爾精神的完全失常也使得畢卡索感到心情煩悶，他開始準備新的油畫〈停屍間〉（*The Charnel House*）。這幅作品體現了畢卡索此時糟糕和複雜的心情，也是他對憂鬱情緒的自我疏導。

　　和〈格爾尼卡〉一樣，這幅大油畫完全採用灰色，描繪的是一組破碎的屍體堆積在作為祭壇的桌子之下。創作這部作品的同時，畢卡索還創作了一些變形女性頭像和兩幅描繪頭顱和水罐的靜物油畫。畢卡索常常以水罐象徵朵拉，因此這些靜物也許正是暗示著朵拉。吉洛回憶說：「朵拉的精神崩潰令畢卡索感到厭惡。他視此為一種無法解釋的具有『死亡味道』的徵兆。他對〈停屍間〉主題的迷戀也許正由此而產生。」朵拉的精神崩潰引起了畢卡索的厭惡，而他的這種態度反過來又加劇了朵拉的精神崩潰。他為朵拉聘請了一位傑出的精神分析醫生 —— 大名鼎鼎的佛洛伊德主義的修正者雅各‧拉岡

（Jacques Lacan）。但從實際情況來看，朵拉並沒有從根本上得到拉岡的幫助。

1946 年的整個夏天，畢卡索都在忙於〈停屍間〉的創作，但他最後並沒有完成這部作品。我們今天看到的〈停屍間〉只是一幅殘稿。很明顯，促使他創作這幅作品的激情不足以維持這幅畫的整個創作過程。彭羅斯曾將這幅畫稱為戰爭的尾聲，正如〈格爾尼卡〉是屠殺發生的序幕。

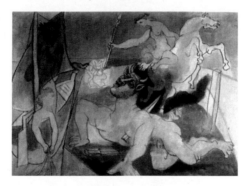

〈米諾陶洛斯之構成〉
（*Composition with Minotaur*）

同樣，〈格爾尼卡〉與〈停屍間〉兩幅作品也標誌著畢卡索與朵拉·瑪爾關係的開始和結束。後來，畢卡索將朵拉安置在美耐爾伯的那棟別墅中。雖然畢卡索仍不時地去看望，但她的存在於畢卡索 1946 年以後的作品中永遠消失了。第二年春天，法蘭索娃絲·吉洛同意與畢卡索生活在一起，這也意味著她與家庭的完全隔絕。吉洛對家庭期望的反抗更增添了她對

畢卡索的吸引力。後來的某一個契機，畢卡索指責吉洛是一個
始終說「不」的女人，但人們卻從這句話中感受到了其中蘊含
的尊敬和崇拜。在畢卡索看來，這是吉洛的特別之處。對於女
人，這是他首先看重的。他最厭惡的就是平庸。

〈女人花〉
（*Femme-fleur*）

　　吉洛與畢卡索同居之後，畢卡索以將她變成一枝長頸花的
畫面來表達自己的快樂。他還創作了一種半人半羊怪和半人半
馬怪來陪伴她的〈女人花〉。這些素描表面上體現出一種歡快
祥和的情感氛圍，但偶爾也會夾雜一些下意識的擔憂，泛出幾
絲不祥之音。其中有一組描繪了一個青壯和年老的半人半馬怪
進行著殊死的搏鬥，畫面中往往是年輕主角獲勝，占有了他們
爭奪的美女。在與吉洛的交談中，畢卡索也常常流露出這些畫
中隱含的恐懼和擔心，害怕一個較年輕的男人來奪走他的愛。

可見，這時候畢卡索已經流露出嚴重的自信心不足，開始面對歲月流逝的現實。作品已經無法舒緩畢卡索的這種擔心，他勸說吉洛生個孩子，「這將改變妳的經歷，使妳與自然同一。生過孩子的女人才是完整的女人。」當吉洛懷上了他們的第一個孩子克勞德的時候，畢卡索高興地創作了嬉鬧的半人半馬怪家庭素描。1947 年 5 月 15 日，克勞德‧畢卡索（Claude Ruiz Picasso）出生在巴黎。

1947 年，畢卡索的作品急劇減少，他的休作期直到第二年秋天才結束，因為他找到一種新的宣洩創造力的途徑，那就是製作和裝飾陶器。他在法洛里斯的一家陶器場裡工作，對陶工製作的陶罐進行修整和定型，然後用自己的圖案裝飾。有時，他也製作模子，主要是動物系列。並開始以慣有的自由風格進行色彩和釉光實驗，常會反覆進行很多次，直至獲得滿意的結果。這種工作從 1947 年到 1948 年冬天一直讓他非常著迷。陶塑不僅讓他可以進行動人神妙的變形實驗，而且也讓他找到了讓自己繼續繁忙起來的方法 —— 畢卡索是一個閒不下來的人。在與陶器廠工人的交流中，畢卡索獲得了特別的鼓勵和安慰。他的陶器作品也反過來使得法洛里斯從一個寂靜的場所變成了一個沸騰的城鎮，這點又讓其他的陶工對他更加崇拜和感激。

畢卡索在法洛里斯製作了一批陶器，儘管這些陶器都是輕鬆愉快的作品，卻很難與他的繪畫、雕塑或者版畫作品相提並

論。陶器製作拓寬了他創作變形的才華，卻絕不是他創作天才的核心。而且，無論畢卡索的陶器多麼迷人，它們都顯示了畢卡索創作水準的倒退，也是他自信心下降的另外一種標誌。曾以〈亞維農的少女〉和〈格爾尼卡〉震動世界的畫家，如今卻甘願為別人製作的陶器做裝飾，這或許是老年畢卡索玩的一個全新的遊戲，又或許是畢卡索思想和技術上的創造力揮霍一空之後，不得不在材料上別出心裁的一個表徵。天才如畢卡索者，也有江郎才盡之時，這實在是一件十分無奈的事情。

1949 年 4 月 19 日，畢卡索與吉洛的第二個孩子出生，這次是一個女兒，取名為帕洛瑪（Paloma Picasso）。本來畢卡索是想讓孩子使他和吉洛的關係更加親密，結果卻適得其反，畢卡索一貫就是個不喜歡孩子的人，他是一個個人主義者，他才不願意為孩子犧牲自己的時間和精力。而吉洛在帕洛瑪出生之後也日漸消沉，就像生了病一樣。兩人的關係日趨冷淡，家庭生活變得索然乏味。

年齡上的鴻溝對於夫妻相處終究是一個很大的問題。而這時畢卡索在藝術的探索也瀕臨停滯，他更多地開始參與共產黨的事務，但對曾經的兩個朋友卻越來越不滿意。保羅・艾呂雅因為努施死後續娶的妻子並不喜歡畢卡索，所以兩人的關係日漸疏遠。而另一個介紹畢卡索入黨的超現實主義詩人阿拉貢與畢卡索的關係，則始終處於一種搖擺不定的狀態。畢卡索埋怨

阿拉貢說：「如果他們不能與我睡覺，我就不能和他們成為朋友。我並不是向女人或男人索取這個，而是至少應有那種一個人在與別人睡覺時感受到的溫暖和親密感。」這是畢卡索對朋友關係非常懇切的一種文學描述。

這裡順帶要提一下的是，正是阿拉貢的牽線，使得畢卡索的白鴿版畫成為 1949 年共產主義國際和平大會的象徵符號。我想讀者還記得，白鴿對於畢卡索有與眾不同的意義，它是父親帶他進入美術之路的第一批模特兒，是他童年時期的好友。而今天，他的〈和平鴿〉獲得了世界的影響力，他將自己的童年印象和《創世紀》中的鴿子與橄欖枝的傳說結合起來，將一曲對世界和平的呼喚之歌傳遞到全世界。正如智利詩人聶魯達（Pablo Neruda）所吟：「畢卡索的和平鴿／飛翔在世界的各個地方／任何力量也不能使牠們／停止飛翔。」

〈和平鴿〉（*Dove of peace*）

　　1950 年，朝鮮戰爭爆發，畢卡索經由報紙和電臺再次感受
到了血與火的恐怖。他的心靈再次激蕩起來，創作了一幅反戰
作品〈朝鮮大屠殺〉。這幅作品與哥雅的傑作〈1808 年 5 月 3
日〉（*El tres de mayo de 1808*）的構圖非常相似。畢卡索在畫中
指責那些現代文明組裝起來的「殺人機器」的暴行，畫面中的
侵略者被塑造成了機器人的模樣，被屠殺者則全部赤身裸體。
這幅作品不僅是對戰爭的批判，同時也是對現代文明褫奪了人
類原始淳樸的一種反思。

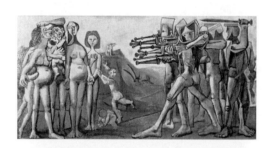

〈朝鮮大屠殺〉（*Massacre in Korea*）

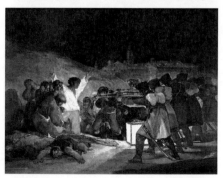

哥雅〈1808 年 5 月 3 日〉（*El tres de mayo de 1808*）

〈史達林肖像〉
（*Stalin by Picasso*）

　　1953 年，史達林去世。第二天，阿拉貢就向畢卡索打來電
話，正如當年他建議畢卡索將〈和平鴿〉提供給世界和平大會
作為會徽一樣，在這個共產主義領袖去世的時刻，他在電話中
請求畢卡索為史達林畫一幅肖像。畢卡索毫不猶豫地答應了。
為領袖畫肖像還是第一次，他想嘗試一下，沒有任何其他的政
治企圖和考慮在其中。於是他在一張舊報紙上找到了一張史達
林 40 歲左右時的照片，揮筆完成了這件作品。畢卡索當然並非
完全沒有意識到這種創作的政治危險性，但他是不可能本分地
按照現實主義的條框去經營自己的作品的。他有意無意流露出
來的現代主義手法令史達林顯得有些「變形」了。這使得法國
共產黨內的很多同志群起而攻之，認為畢卡索褻瀆了國際共產
主義運動中的領袖人物。畢卡索還想就藝術相對於政治的獨立

性讓他的同伴做出論證，但越說就越令他意識到自己政治頭腦的單純。我們應該記住的一個事實是，任何時代，任何地方，政治都是一種無所不在的無意識，藝術絕不可能脫離政治，它們二者的這種關係並非只是藝術為政治服務，或者藝術反抗政治，而是藝術就在政治之中，藝術與政治的關係可能是有意識的或者無意識的認同、反抗、妥協等，但是，藝術卻不可能與政治割裂開來，任何歷史上的割裂 —— 如浪漫主義或唯美主義 —— 都只是表面上的割裂，而在深層中，它們恰恰是無所不在的政治的捕獲物。

第一次被女人拋棄

　　畢卡索與吉洛的關係惡化後，將注意力轉移到政治生活上去，但在政治生活中畢卡索顯然沒有找到自己真正的寄託，反而惹得了一身不愉快。他在 1952 年整個春天都感到十分厭倦乏味，無法沉下心來創作，他選擇了去外面尋歡作樂。吉洛回憶說：「這是從我認識畢卡索以來，他第一次將為美術儲存的寶貴精力浪費在輕浮和萍水相逢的作樂中。」她將畢卡索的這種行為歸結為對死亡的恐懼。年輕的吉洛似乎並沒有看出畢卡索真正的焦慮在哪裡。真正讓畢卡索感到焦慮的是生命的意義這樣的終極問題。隨著年齡的增加，他不斷反省自己，反省自己的思想和自己的藝術，虛空感不斷地在這種反觀中湧現出來。

正如這一年畢卡索與他所敬仰的電影演員卓別林（Sir Charles Chaplin）見面後對那個喜劇大師的評價：「卓別林現在真正的悲劇就是他的外形再也不能勝任丑角了，他已經老了，時間征服了他。」這句話同樣也適合畢卡索自己，他在被時間征服的過程中，感到虛空而沒有方向感。

1952 年到 1953 年，畢卡索創作了一些更加生活化和私人的畫，這些畫的內容主要是自己與孩子獨處以及和吉洛在一起的肖像。這些作品比起此前一兩年他創作的那些巨幅機械畫，得到了業內人士更高的評價。這個時候帕洛瑪已經三歲，已經能夠和畢卡索有一些有效的互動和交流了。畢卡索再一次感到自己對孩子的複雜感情，他既能夠在無邪的童真中感受到人性的天真美感，又深切地感受到孩子的任性和哭鬧令他的腦袋都要爆炸了。在這個時期他以吉洛為原型的油畫中，我們又能發現很多新的動向，比如描繪她具有侵略性地與一隻健壯的公狗嬉鬧的兩幅油畫。公狗倒在地上站不起來，牠的無助狀態也許反映了畢卡索在與他與情婦的生活中的弱勢地位。1953 年 10月，吉洛終於離開了畢卡索，一切都結束了。而在這之前的一段時間，畢卡索曾反常地逢人便說自己將被吉洛拋棄，這似乎是畢卡索挽留小情人的非常愚蠢的招數，或者只是一個老年人內心日益脆弱的表現。

〈作畫的克勞德、吉洛和帕洛瑪〉
（*Claude dessinant, Françoise et Paloma*）

　　與吉洛關係的破裂，是畢卡索豐功偉績的情愛生活中第一次徹底失敗，之前只有他自己將女人玩弄於股掌之間，老了他卻「晚節不保」，被女人無情地拋棄。吉洛的主動斷絕讓畢卡索的自信心受到空前的打擊，再加上畢卡索的名人效應，他的生活私事變成了人人皆知的新聞。畢卡索覺得非常沒面子，他的人生越發陷入低迷，美術事業亦幾乎奄奄一息。當他重新拿起畫筆之後，作品充斥著落荒而逃的失敗者的形象，畢卡索沉浸在無以復加的被拋棄的絕望中。一方面，這反映出與吉洛的分手為畢卡索帶來的巨大創傷；另一方面，這些創傷並非因為畢卡索對吉洛的愛有多深，而是畢卡索對自己的愛有多深。他眼睜睜地看著自己的失敗，顧影自憐，無比感傷。在一切的化

學反應中，與其說吉洛是參加反應的元素，不如說是一種催化劑更加恰當。

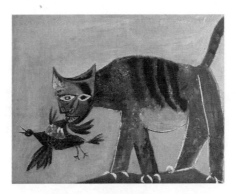

〈叼著鳥的貓〉
（*Chat saisissant un oiseau*）

獄卒深愛囚犯

這一年的 12 月中旬，畢卡索開始創作一組貓與公雞的畫，這個主題始終與他當時無能為力的情感狀態相關聯。可憐的公雞這次成了受害者形象，被貓銜在嘴裡，毫無反抗之力。另一幅畫中，被捆住雙腳的公雞孤立無助地躺在桌子上，身邊放著一把刀和一個盛血的碗。但畫面的情節卻發生了一點變化：廚師到來之前，一隻貓將公雞偷走了。理解這幅作品無疑要從吉洛入手，但我們也不能忽略這時候介入畢卡索生活的另外一個女人 —— 賈桂琳・洛克（Jacqueline Roque）。這位離了婚的 27 歲女人是畢卡索家的親戚，也是畢卡索工作過的法洛里斯

187

陶器廠的老闆。吉洛的說法是，這個女人在 10 月底的時候「接管」了畢卡索。顯然，這是一次乘虛而入，但也是一次獻身式的營救：「人們不該讓這個可憐的一把年紀的男人孤零零地生活。我必須照顧他。」所以，在上面提到的那幅作品中，我們可以做出這樣的解讀：在廚師開宰之前偷走公雞的貓代表的是賈桂琳，處理公雞時，她比吉洛搶先了一步。我們似乎可以這樣理解，賈桂琳如狐狸般對畢卡索身邊的那個位置早已虎視眈眈，處心積慮想要得到。

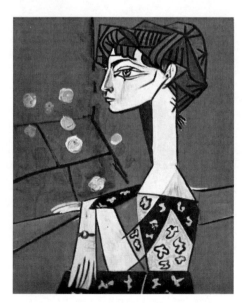

〈賈桂琳與花肖像〉
（*Portrait Of Jacqueline Roque With Flowers*）

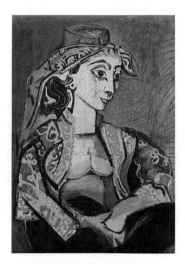

〈賈桂琳作土耳其裝扮肖像〉
（*Jacqueline in a Turkish Costume*）

　　無論如何，賈桂琳的照顧對年過七旬的畢卡索來說是需要的。儘管越到後來他們的關係變得越加畸形，賈桂琳變成了一個愛著她的「囚犯」畢卡索的冷酷獄卒，但最初卻是賈桂琳將畢卡索從失去吉洛的痛苦中拯救了出來。他一口氣創作了 180 幅的系列作品〈人間喜劇〉（La Comedie Humaine），發表在一個叫作《激流》的刊物上。這些作品的主角始終是一個小老頭和一個美少婦，一種強烈的漫畫元素貫穿在對小老頭形象的處理中，他被處理成一個肌肉鬆弛、生殖器萎縮的乾癟人物。這是一種苦澀的自嘲，同時也是一種無法釋懷的對於衰老的拜服。

189

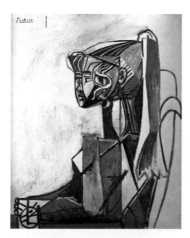

〈希爾維特‧大衛肖像〉
（*Portrait de Sylvette*）

　　但在現實中，畢卡索還是不服輸的，儘管這種不服輸已經欲振乏力。1954 年，吉洛帶著孩子們來南方與他們的父親畢卡索共度復活節。他們相處得還算融洽，畢卡索不斷懇求他們經常來看望他。有趣的是，在此期間，畢卡索還開始創作一系列以美麗的金髮少女希爾維特‧大衛（Sylvette David）為模特兒的油畫。不過畢卡索的小算盤早就被聰明伶俐的吉洛看穿，畫家已經沒有了再去招蜂引蝶的魅力，想以此假象來引起吉洛的嫉妒也就不能實現了。吉洛帶著孩子離開之後，畢卡索就對這個系列油畫的創作失去了興趣，草草打發了那位漂亮的金髮模特兒。

　　年齡越大，畢卡索的創造力就越稀缺，他開始重複年輕時那些令他受益匪淺的工作，就是臨摹歷代大師的作品。這個

時候他非常喜歡馬奈的〈草地上的午餐〉（Le Déjeuner sur l'herbe），還有德拉克羅瓦（Eugène Delacroix）的自畫像以及那位他鍾愛的西班牙前輩大師維拉斯奎茲的作品。他的好友馬諦斯去世之後，畢卡索並沒有出席葬禮，臨摹馬諦斯的作品成了他哀悼好友的獨特方式。

> 德拉克洛瓦（Eugène Delacroix, 1798～1863），19世紀上半葉法國浪漫主義畫家。想像力豐富、才思敏捷，是印象主義和表現主義的先驅。其藝術繼承了文藝復興以來的威尼斯畫派、林布蘭（Rembrandt van Rijn）、魯本斯和康斯塔伯（John Constable）的成就，對後代藝術家如雷諾瓦、莫內、塞尚、高更、梵谷、馬諦斯和畢卡索等都有很大影響。善於運用色彩，造型技巧可與提香或魯本斯相媲美，作品富於表現力，和諧統一。〈自由領導人民〉（La Liberté guidant le peuple）是其最為世人熟知的名作。

在家庭生活中，畢卡索可以說完全被賈桂琳俘虜了。他放棄了抵抗，屈從於自己的命運，作為一個因盲目崇拜他而占有他的女人的戰利品，度過了餘生。對於畢卡索而言，賈桂琳或許是一根救命稻草，但這根稻草裡卻掩藏著一個女人對自己崇拜的男人的控制欲和占有欲。而賈桂琳對畢卡索的盲目崇拜，也使得畢卡索對自己作品藝術水準的認識越來越含糊，以至於有些「老糊塗」了。他的生活在賈桂琳的管束下漸漸與世隔

絕，即使是自己的兒孫們，也被關在了他生活的大門之外。賈桂琳以愛的名義對畢卡索的管束到了非常極端的程度。畢卡索逝世後，賈桂琳獨自一人為他守靈，直到畢卡索的遺體因為腐爛而不得不下葬的時候，她才鬆開雙手，精神一度崩潰。賈桂琳為畢卡索畫上了一生情愛的句號。

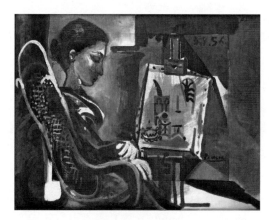

〈畫室中的賈桂琳〉
（*Jacqueline in Studio*）

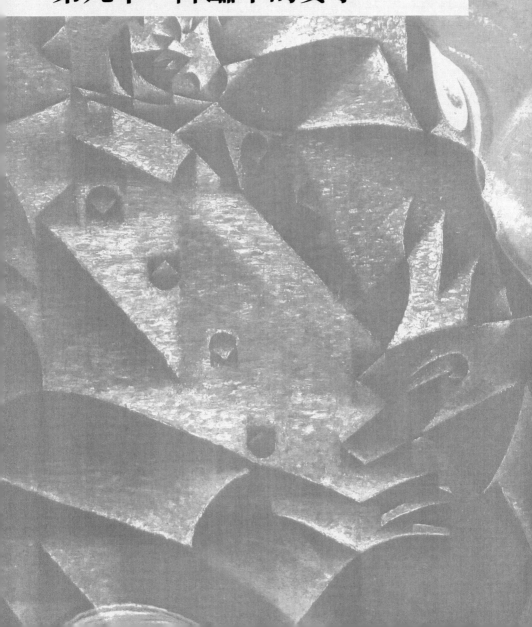

第九章　降臨中的安寧

最後的日子

1961 年 3 月 2 日，畢卡索與賈桂琳正式結婚。這是畢卡索的第二次婚姻，此時他已經 80 歲。結婚後他們遷居到穆然，住進一套有著精密安全系統 —— 包括看門狗和電子門鎖的公寓。畢卡索徹底與世隔絕了，他的世界裡只剩下繪畫工具和賈桂琳。在這個封閉的環境中，畢卡索度過了生命的最後十年。這個時期畢卡索仍然有豐富的作品問世，但精品已經鳳毛麟角。歲月是人生的磨刀石，也是才華的腐蝕劑。

儘管有賈桂琳的嚴格保護，但冷酷的現實仍然闖入了畢卡索的生活。1964 年秋天，法蘭索娃絲・吉洛的《與畢卡索的生活》英文版（*Life With Picasso*）出版。隨後一年裡，這本書的法文版、德文版和西班牙文版亦相繼問世。畢卡索對此感到非常憤怒，而且他的憤怒因賈桂琳的不滿而分外強烈，因為吉洛在這本書裡毫不留情地將賈桂琳的性格和行為描寫得下賤無品。冷靜下來之後，畢卡索對吉洛提出正式起訴，要求她停止這本書的發行。這個冗長、屈辱和最終白費力氣的法律程序耗盡了他的全部精力，1965 年 4 月以後，他竟然沒有創作任何東西。

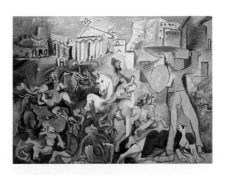

〈搶劫薩賓女人〉（*the rape of the sabine women*）
（仿賈克 - 路易·大衛）

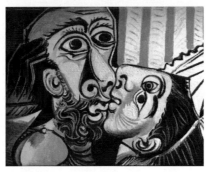

〈吻〉（*The kiss*）

　　1965 年，命運再一次沉重地打擊了畢卡索。11 月的時候，他因為前列腺問題動了一次大手術，這次手術羞辱般地令他徹底失去了性能力。這一點在他手術後創作的一系列十分「破碎」的作品中有所反映。1968 年 2 月 13 日，畢卡索的老朋友薩巴泰斯去世，布拉克和考克多也在幾年前相繼離去，畢卡索青年時代的親密朋友，現在已經所剩無幾。薩巴泰斯去世後不久，畢卡索創作了 347 幅非常懷舊的蝕刻版畫，這些作品是他對

195

巴塞隆納以及他的青年時代的懷念，也是對薩巴泰斯的一種緬懷。不幸的是，這些作品已經無法達到他巔峰時期的水準了，它們變得空洞而缺乏生氣，形式和內容之間完全脫節。這些作品有著顯著的詼諧色彩，總帶有針對女人的辛辣挖苦，畫面中的女性形象充滿了懶散和愚昧、畸形和恐懼。此時畢卡索對待女性的態度已是一種病態的扭曲，我們可稱之為「厭女症」，而畢卡索自己也已是老態龍鍾，搖搖欲墜。

　　不過對於畢卡索而言，只要生命還在繼續，工作就不可能停止，他衰敗的視力和聽力仍無法讓他服輸。此時的他已經沒有了當年征服巴黎繼而征服世界的勃勃野心，他不停歇地努力，也許只是出於一種工作的慣性。他或許並不清楚，在他居所之外的世界各地，他自己的美術展在不間斷地舉行，他作品的身價也不斷暴漲。這些事物只跟那個已經闖進了世界的「畢卡索」這個名字有關係，與這位隱居穆然的風燭殘年的老畫家卻疏遠得很。畢卡索早已沒有心思去關心那些無關生命的事情了。這個時候，是他一生最寧靜的時候。

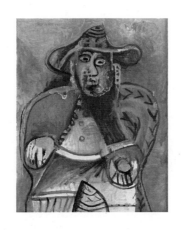

〈坐著的老人〉（*Seated Old Man*）

　　1973 年 4 月 8 日，星期日，下午 3 時，首先是法國電視臺，然後是全世界各地的電臺和電視臺，宣布了畢卡索逝世的消息。記者們聞風趕到畢卡索在穆然的寓所大門外。面對一大群記者，畫家的老門房就像一位新聞發言人一樣來到記者的面前，他說：「畢卡索先生每天早晨都在花園裡散步。我為他送去秋牡丹和三色紫羅蘭，因為他很喜歡它們。但是今天早晨，他不再來了，我的妻子跑過來哭著對我說，畢卡索先生，他死了。」巨星隕落的報喪之音是如此之平靜安然。這或許是畢卡索期待看到的，因為此時此刻，經歷了 92 個年頭的人世紛爭，他靜靜地去往了另外一個地方。那裡，在畢卡索最後的想像裡，似乎正如他的立體主義繪畫所描繪的奇幻世界。彌留之際，他一直呼喚阿波里奈爾的名字，難道他在呼喚曾經為自己的立體

主義搖旗吶喊的詩人繼續在天國世界為他加油助威嗎？

蓋棺論定

在畢卡索的一生中，美術風格轉變的速度令人措手不及，忽而從古典主義轉向立體主義，忽而從表現主義轉向超現實主義，每一種風格的轉變都是順其自然，精品迭出。在美術門類上，他是個通才。他是傑出的畫家、線描家、版畫家、雕塑家和陶器技師；他不安於任何一種單一的藝術形式，總是試圖不斷擴展自己的涉獵範圍，並結合自己的想像來無限發展自己的創造力。他的繪畫對象總是自己、家人、朋友、情人和崇拜者，作品具有強烈而坦率的自傳性。藉由不同的色彩和形象，他展現出的卻是相同的個人世界，這是一種過於主觀的唯我獨尊，也是藝術能夠深入的重要保證。因為任何深入的藝術都是由內而外的，都是由「我」而觸及「他」的。正如畢卡索終生的朋友薩巴泰斯說的那樣：「只要我們能夠一步一步重構他的歷程，我們將在他的作品中發現他精神的變化、命運的打擊、滿足與煩惱、歡樂與愉快、一年中某一天或某一時刻經受的痛苦。」這個評價是完全正確的，道出了畢卡索的人生和藝術之間的關係。

畢卡索是偉大的，他的藝術和人生有著緊密的結合。書中我們已不止一次地強調，畢卡索的成功不僅是天才的成功，更是勤奮的成功、際遇的成功。據統計，畢卡索一生的作品總計近

37,000件，包括油畫1,885幅，素描7,089幅，版畫20,000幅，平版畫6,121幅。「創作得多，才能創作得好」未必是真理，但勤奮卻是天下最重要的成功方法，沒有例外。畢卡索還經歷了迄今為止人類歷史變動最激烈的年代，現代社會的政治、經濟和文化等各個方面的劇烈變化，源源不斷為他的藝術創作提供原料，使得他從來不缺少來自外界的補給。在現代性和後現代性展開激烈爭論的社會中，畢卡索身上有著強烈的時代烙印，譬如那個時代普遍具有的個人主義、激進主義、道德價值的沒落等問題。於此同時，現代社會也為畢卡索提供了不盲從權威和創新可能性的時代精神，使得畢卡索能夠憑藉時代的東風越飛越高。

畢卡索開創了20世紀重要的藝術流派之一——立體主義美術，這是一次契合時機的藝術分娩，換句話說，是一種噴薄欲出的藝術潛力在天才畢卡索的頭腦中得到了實現。它的產生源於深刻的歷史繼承和獨特的天才革命。畢卡索的背後站著維拉斯奎茲、塞尚等多位大師。我們相信，我們都是我們的過去——我們的文化和我們的個人經歷——的產物，畢卡索的獨特性也都來自於他的個人成長史，鬥牛士的精神文化氣質、西班牙人特有的那種漫不經心以及法國所賦予他的浪漫氣質，如此種種，都被昇華、凝結為一種藝術形式，這種形式本身就是一種頗具力量的思想。

　　和同時代的大師畫家馬諦斯相比，畢卡索的創作更接近自己的內心世界。我們能夠在他身上看到一種奇怪的矛盾，一方面他是一個極端的個人主義者，另一方面他卻明顯依賴與各個男女夥伴的關係以支撐他的創作活動。所以說，畢卡索在本質上並不是一個尼采式的強者，在他剛強的外表之下，更多的是一種多愁善感和優柔寡斷。他童年的生活際遇以及與父母之間的關係，正好印證了我們一直強調的，一個人的童年經歷對他的影響是至關重要的，但這恰是個體生命難以控制的。

　　畢卡索一生的風流史也是我們大為感慨的。他交往過的女人很難用數字統計，他過分的唯我獨尊也讓他雖然年輕時在情場上豐功偉績，但是到老卻感嘆自己從未體會到愛。透過畢卡索戀愛史的梳理，我們還發現，正如他的第一個戀人費爾南德所說的，「畢卡索天生愛自尋煩惱」。是的，在女人的選擇中，他一次又一次犯下相同的錯誤，而解決錯誤的辦法，卻是在她們對他已經不具有現實意義後的很多年內，透過持續的扭曲關係緊緊抓住她們。如同他的藝術創作一樣，畢卡索的生活或許也可被視為一系列毀滅的綜合，他就是一個創造者和毀滅者的雙重化身。或許，他三歲時經歷的那場地震以及此後與他如影隨形的恐懼，正是他一生中許多變態癖好和追求刺激的原始意象。這在他一樁接一樁的風流韻事中得到了充分證明。你可以說是女性成就了畢卡索，也可以說是女性毀滅了畢卡索。總而

言之，除了藝術，畢卡索的一生倘若需要挑選一個最重要的關鍵字，那就一定是「女人」。

在藝術之中，畢卡索有一個很好的習慣，那就是臨摹。這既是一種良好的學習方法，又是一種崇敬之心的養成，同時還是一種獨特的自我證明的方式。在他的生命快要結束的時候，也許是在彼時圍著他轉的崇拜者的奉承和討好之下，也許是在無意中促使他回到兒童狀態的妻子的依戀和鼓舞之下，畢卡索竟然開始了對自己作品的臨摹。當然，並非每一個畫家都能如提香一般到了晚年還能更入佳境，提香最後的畫作在美術史上是無與倫比的。畢卡索沒能成為提香，他的晚年已經不可避免地藝術枯竭和才思鏽蝕。

我們不得不感嘆歲月催人老去的殘酷，一代大師的謝幕竟然如此黯淡，「畢卡索」漸漸變成了一個沒有血肉的名號。我們寫這本傳記的一個重要目的，就是展現一個有血有肉的畢卡索，讓每一個讀者意識到，縱然被無限光芒籠罩，畢卡索仍然是一個普通人，有自己的悲歡離合、喜怒哀樂，也有自己的脆弱渺小、不堪一擊。但是，千萬不要僅將注意力集中於此，希望讀者能夠在這部傳記中看到畢卡索成功的原因，透過了解其生平和創作來掌握一些理解藝術及畢卡索的管道和方法。我們希望藉由畢卡索來傳遞一種積極的藝術觀，讓我們親愛的讀者能夠建立自己的根基和立場，以應對當下紛繁複雜的藝術娛樂

化現實，讓我們不被瘋狂的商業力量和盲目的大眾文化捕獲，擁有自主、獨立的判斷力，獲得自己參與世界的最佳方式，獲得我們自己的幸福和快樂。

總而言之，有追求，不迷失。

附錄　畢卡索年譜

1881 年 10 月 25 日，畢卡索出生在西班牙馬拉加市。父親荷西・魯伊斯 - 布拉斯科是一位美術教師。

1891 年 10 歲。全家遷往拉科魯尼亞市。

1895 年 14 歲。進入巴塞隆納隆哈美術學院。

1896 年 15 歲。〈初領聖餐〉在巴塞隆納市展覽會上展出。

1897 年 16 歲。〈科學與仁慈〉在馬德里展出，並在馬拉加市的美展中獲得金獎。秋天，移居馬德里，就讀於聖費爾南多美術學院，直到次年 6 月。

1898 年 17 歲。離開馬德里回到巴塞隆納，開始在「四隻貓」俱樂部活動。

1900 年 19 歲。畢卡索的頭像被掛在「四隻貓」俱樂部。5 月 1 日，巴黎世博會展出畢卡索的〈最後時刻〉。秋天，與友人卡薩吉馬斯前往巴黎，年底返回巴塞隆納。

1901 年 20 歲。6 月到巴黎，在沃拉德畫廊舉辦第一次個人畫展。

1902 年 21 歲。1 月，返回巴塞隆納。4 月和 6 月，先後兩次舉辦個人畫展。10 月再到巴黎。

1903 年 22 歲。返回巴塞隆納。

1904 年 23 歲。4 月到巴黎，定居「洗濯船」，在這裡住到 1909 年。

1905 年 24 歲。與現代派詩人阿波里奈爾和美國女作家葛楚・史坦結交。4 月，阿波里奈爾發表對畢卡索的評論，這是對畢卡索的第一篇評論。認識費爾南德・奧利維爾，並與她同居。

1906 年 25 歲。拜訪並結交著名畫家馬諦斯。

1907 年 26 歲。作〈亞維農的少女〉，初步創立立體主義。

1909 年 28 歲。第一次在德國舉辦畢卡索畫展。

1911 年 30 歲。4 月，第一次在紐約舉辦畢卡索畫展。

1911 年 30 歲。春天，與費爾南德分居，與伊娃・古艾爾同居。第一次在倫敦舉辦畫展。秋天，在德國舉辦第二次畫展。

1913 年 32 歲。2 月，在紐約的畫展開幕。4 月，父親在巴塞隆納去世。

1914 年 33 歲。〈賣藝人家〉賣出 11,500 多法郎。8 月，第一次世界大戰爆發。

1915 年 34 歲。結識詩人、戲劇家兼電影導演讓・考克多。12 月，伊娃病逝。

附錄

1916 年 35 歲。與考克多等在芭蕾舞團工作。

1917 年 36 歲。2 月，隨芭蕾舞團赴羅馬。結識奧爾加・柯克洛娃。4 月底，
返回巴黎，6 月到巴塞隆納，直到年底。

1918 年 37 歲。年初在巴黎與馬諦斯一起舉辦畫展。7 月 12 日，與奧爾加結婚。

1921 年 40 歲。在德國第一次出版有關畢卡索的論文集。2 月，兒子保羅出生。

1922 年 41 歲。為考克多〈職業的祕密〉插圖。年底，拒絕安德烈・布勒東參
加「革命沙龍委員會」的邀請。

1923 年 42 歲。5 月，《藝術》雜誌發表「畢卡索言論集」。

1924 年 43 歲。4 月，在保羅・盧森堡畫廊舉辦畫展。
6 月，為舞劇〈水星〉和〈藍色的列車〉設計舞臺和服裝。

1925 年 44 歲。11 月，參加在皮艾爾畫廊首次舉辦的超現實主義畫展。

1927 年 46 歲。1 月，遇到瑪莉 - 德雷莎。7 月，在保羅・羅森堡舉辦畫展。

1929 年 48 歲。薩爾瓦多・達利訪問畢卡索。

1931 年 50 歲。紐約舉辦「畢卡索的抽象藝術」展覽。倫敦舉辦「畢卡索的
30 年」畫展。

1935 年 54 歲。春天，在巴黎皮艾爾畫廊舉辦畫展，由超現實主義作家左拉
（Émile Zola）作序。10 月，與瑪莉 - 德雷莎的女兒瑪雅出生。

1936 年 55 歲。遇到朵拉・瑪爾。7 月，為羅曼・羅蘭話劇〈七月十四日〉設
計舞臺。7 月，西班牙內戰開始，畢卡索的作品被織成紡織品。

1937 年 56 歲。創作〈佛朗哥的夢幻與謊言〉。4 月 26 日，德國法西斯轟炸
西班牙格爾尼卡小鎮。5 月，開始創作〈格爾尼卡〉。7 月 18 日，在《春
野》雜誌上發表反對佛朗哥的聲明。12 月，在《紐約時報》發表聲明，
呼籲美國藝術家代表大會支持西班牙反法西斯鬥爭。

1938 年 57 歲。到尼斯訪問馬諦斯。

1939 年 58 歲。1 月 13 日，母親病逝。在紐約、倫敦、芝加哥、洛杉磯、巴
黎先後舉辦畫展。紐約現代藝術博物館和芝加哥藝術研究院舉辦「畢
卡索藝術活動 40 年展覽」。

1940 年 59 歲。此後五年，在德國法西斯占領時期的巴黎不再舉辦畫展。

1944 年 63 歲。10 月 5 日，參加法國共產黨。12 月 14 日，在《新群眾》和《人
道報》發表加入共產黨的聲明。

1946 年 65 歲。6 月，在巴黎路易・卡列畫廊舉辦「畢卡索藝術 50 年」展覽。

1947 年 66 歲。5 月，與法蘭索娃絲・吉洛的兒子克勞德出生。

1949 年 68 歲。應阿拉貢建議畫〈和平鴿〉。4 月，女兒帕洛瑪出生。

1950 年 69 歲。到華沙參加「保護世界和平大會」。

1950 年 69 歲。8 月，〈抱綿羊的男人〉在瓦羅利廣場揭幕。11 月，獲列寧和平獎金。

1951 年 70 歲。1 月，創作〈朝鮮大屠殺〉。

1952 年 71 歲。4 月，準備為瓦羅利教堂創作〈戰爭〉與〈和平〉壁畫。

1953 年 72 歲。3 月，史達林去世，畫史達林像引起風波。著名導演埃默為畢卡索拍攝紀錄片。年底，法蘭索娃絲・吉洛離開畢卡索。

1954 年 73 歲。夏天，與賈桂琳・洛克同居。11 月，馬諦斯去世。

1955 年 74 歲。6 月至 10 月，法國政府在巴黎裝飾藝術博物館主辦畢卡索大型畫展，德國慕尼克也同時舉辦大型畫展。著名導演盧佐為畢卡索拍攝〈畢卡索的祕密〉。

1956 年 75 歲。在德國漢堡和科隆舉辦畫展。10 月，在巴塞隆納舉辦戰後的首次畫展。莫斯科舉辦大型畫展慶祝畢卡索 75 歲壽辰。

1957 年 76 歲。5 月至 9 月，紐約和芝加哥先後舉辦「畢卡索 75 歲壽辰畫展」。8 月，創作〈伊卡洛斯之死〉，塑在聯合國大廈的牆壁上。

1961 年 80 歲。3 月，與賈桂琳・洛克結婚。6 月，遷居穆然。10 月，慶祝 80 大壽。

1862 年 81 歲。再次獲得列寧和平獎金。紐約現代藝術博物館舉辦畢卡索 80 壽辰畫展。

1863 年 82 歲。3 月，巴塞隆納「畢卡索博物館」開幕。8 月，布拉克去世。

1866 年 85 歲。10 月，世界各國舉辦畢卡索 85 歲壽辰展覽。11 月，法國文化部長先後兩次主持畫展的開幕儀式。

1970 年 89 歲。5 月，「洗濯船」失火。

1971 年 90 歲。10 月，舉辦 90 歲壽辰慶祝會。法國總統蓬皮杜主持畢卡索畫展揭幕儀式。

1973 年 92 歲。4 月 8 日，逝世於法國穆然。4 月 10 日安葬於沃韋納爾蓋城堡（Château of Vauvenargues）。

1977 年法國政府正式鑑定畢卡索遺產達 2.2 億美元，並同意其由其遺孀賈桂琳、子女保羅、瑪雅、克勞德和帕洛瑪繼承。

電子書購買

國家圖書館出版品預行編目資料

畢卡索與他永恆的藍色時期：＜亞維農少女＞、
＜格爾尼卡＞、＜哭泣的女人＞,如何理解畢卡
索的抽象表達？/ 石磊,音渭編著 . -- 第一版 . --
臺北市：崧燁文化事業有限公司 , 2022.06
　　面；　　公分
POD 版
ISBN 978-626-332-439-8(平裝)
1.CST： 畢 卡 索 (Picasso, Pablo, 1881-1973)
2.CST: 藝術家 3.CST: 傳記 4.CST: 西班牙
909.9461　　　　　　　111008485

畢卡索與他永恆的藍色時期：〈亞維農少女〉、〈格爾尼卡〉、〈哭泣的女人〉，如何理解畢卡索的抽象表達？

臉書

編　　著：石磊，音渭
發 行 人：黃振庭
出 版 者：崧燁文化事業有限公司
發 行 者：崧燁文化事業有限公司
E - m a i l：sonbookservice@gmail.com
粉 絲 頁：https://www.facebook.com/sonbookss/
網　　址：https://sonbook.net/
地　　址：台北市中正區重慶南路一段六十一號八樓 815 室
Rm. 815, 8F., No.61, Sec. 1, Chongqing S. Rd., Zhongzheng Dist., Taipei City 100,
Taiwan
電　　話：(02) 2370-3310　　傳　　真：(02) 2388-1990
印　　刷：京峯彩色印刷有限公司（京峰數位）
律師顧問：廣華律師事務所 張珮琦律師

定　　價：280 元
發行日期：2022 年 06 月第一版
◎本書以 POD 印製